사 람 은

왜

그림을 그리고

노래를 부르고

시 를 쓸 까

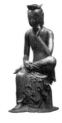

사람은 왜
01 예술

사람은 왜

손석춘 지음

그림을 그리고
노래를 부르고
시를 쓸까

낮은산

사람은 왜 예술을 할까

예술.

예술의 정의는 말과 글에 넘칩니다. '개똥 철학자'부터 세기적 예술가까지 사뭇 근엄하게 정의를 내려 왔지요. 아마도 우리에게 가장 익숙한 명제는 히포크라테스의 그것이 아닐까 싶습니다.

"인생은 짧고 예술은 길다."

어쩌면 너무 많이 들어 진부하게 다가올 수 있습니다. 하지만 익숙한 것을 낯설게 볼 때, 바로 그 순간 예술은 시작됩니다. '인생은 짧고 예술은 길다'는 말은 꼭 한번 곰곰 새겨볼 만한 명제입니다. 청소년 시절에는 실감할 수 없겠지만 실제로 인생은 너무 짧고, 세월은 쏜살입니다. 인생은 짧다는 말, 거기엔 죽음의 운명이 도사리고 있습니다.

'사람은 왜 그림을 그리고, 노래를 부르고, 시를 쓸까'라는 물음, 곧 '왜 예술을 할까'라는 물음은 우리 모두의 숙명인 죽음과 깊숙이 맞닿아 있습니다. 그 점에서 작가 앙드레 지드(Andre Gide, 1869~1951)의 예술에 대한 짧은 정의는 함축적입니다.

"신의 세계에는 예술이 없다."

히포크라테스와 지드는 2,400년의 세월을 사이에 둔 고대인과 현대인이지만, 두 사람이 예술을 바라보는 시선은 같습니다. 인생은 짧고 예술은 길다, 신의 세계에는 예술이 없다는 두 명제에서 우리는 이미 '사람은 왜 예술을 할까?'라는 물음에 대한 제법 쏠쏠한 답을 얻을 수 있습니다.

삶과 예술은 떼려야 뗄 수 없는 관계입니다. 지금 이 순간 둘레에 있는 사람들이 살아가는 풍경을 둘러보세요. 때로는 삶이 더없이 남루하게 다가오지만, 그래도 사람들은 누구나 예술가입니다. 그 말이 너무 과하게 다가온다면 '잠재적 예술가'로 정정하지요.

누구나 연애로 가슴이 핏빛 노을처럼 물들어 갈 때면 시인이 됩니다. 사랑하는 연인의 얼굴이 그리울 때는 어느새 화가이지요. 그 친구를 만나러 갈 때 나도 모르게 곡명조차 모를 콧노래를 흥얼거린다면 작곡가입니다. 분위기 있는 건물로 약속 장소를 정하고 그 건물로 들어서며 상쾌함으로 몸을 가볍게 들썩거렸다면 건축예술과 춤에도 감각이 있다는 증거이지요.

그 일상의 풍경, 아니 심경을 굳이 정색하고 옮기면 문학, 미술, 음악, 건축, 무용이 됩니다. 한마디로 예술이지요.

우리가 미처 의식하지 못했을 뿐, 이미 예술은 우리 삶과 일상에 깊숙이 들어와 있습니다. 이 책에서 곧 상세히 톺아보겠지만, 인간은 저 머나먼 선사 시대부터 '예술적 존재'였습니다. 동굴에서 살던 까마

득한 시대에 흔히 우리가 '원시인'으로 부르는 사람들이 이미 뭔가를 그리고 뭔가를 부르고 뭔가를 이야기했거든요. 그 삶의 자취가 동굴 예술로 생생하게 남아 있습니다.

동굴예술에는 사회적·종교적 의미가 두루 담겨 있습니다. H. 스펜서가 정곡을 찔렀듯이, 사람은 삶이 두려워 사회를 만들었고 죽음이 두려워 종교를 만들었습니다. 개개인은 거친 대자연 앞에 더없이 무력해서 사회를 이뤄야만 생존할 수 있었고, 죽음을 넘어설 수 없었기에 종교에 머리를 숙여 왔지요.

그런데 스펜서가 찌른 정곡엔 어딘가 빈자리가 남습니다. 가령 삶이 두려워 사회를 만들었다고 하죠. 그런데 다른 사람들과 어울려 살아가는 것만으로 과연 삶의 두려움에서 벗어날 수 있을까요? 죽음이 두려워 종교를 만들었다고 해도, 과연 종교를 지니고 살아가는 것만으로 죽음의 두려움에서 벗어날 수 있을까요?

더러는 두려움 때문이 아니라고 합니다. 즐거움과 기쁨으로 사회와 종교를 만들었다고도 합니다. 설령 그 말이 옳다고 해도 사회 속에 사는 것만으로 삶의 즐거움을 누릴 수 없는 사람들, 종교만으로 죽음을 기쁘게 맞을 수 없는 사람들이 있습니다.

두려움을 벗어나기 위해서였든 즐거움을 갈구해서였든 문제의 핵심은 누구에게나 인생은 짧고 한 번뿐이라는 사실에 있습니다. 기실 사람이 지상에 머무는 시간은 우주 아니, 지구의 나이에만 비춰 보아

도 '순간'이지요.

　사회에서 다른 사람과 어울려 살며 종교를 가지는 것만으로는 자신의 삶과 죽음의 문제를 말끔히 해소할 수 없는 사람들의 선택, 또는 몸부림, 바로 그것이 예술입니다.

　따라서 '예술을 왜 할까'라는 물음에 답하려면 우리 내면과의 커뮤니케이션을 피할 수 없습니다. 사람에게 내면은 자기 안으로 난 '동굴'이지요.

　인류 최초의 예술 작품이 동굴에 그려졌듯이, 인류는 언제나 내면의 동굴을 탐색하며 삶과 죽음이 주는 무게에서 벗어나는 길을 찾았습니다. 예술은 삶의 동굴을 파고들어 가 탐색한 결과를 표현해 냄으로써 동굴 밖 사람들과 나누는 커뮤니케이션입니다. 이 책은 그 커뮤니케이션의 동굴, 동굴의 커뮤니케이션 이야기입니다. 그 동굴로 당신을 초대합니다.

2015년 1월

손석춘

| 차례 |

01 사람은 왜 뭔가를 그릴까

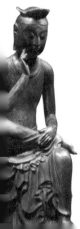

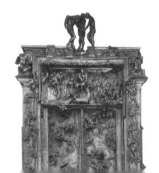

 02 사람은 왜 노래를 부를까

 03 사람은 왜 시를 쓸까

자연이 비밀을 드러내기 시작할 때
우리는 예술에 억누를 수 없는
갈망을 느낀다. 예술은 가장 우수한
자연의 해설자이기 때문이다.

─괴테

예술, 동굴의 커뮤니케이션

 지금까지 알려진 최초의 그림, 쇼베 동굴의 벽화는 3만 2천여 년 전 구석기 시대의 작품입니다. 그렇다면 인류는 그때 비로소 그림을 그린 걸까요? 그 이전 '원시인'들은 그림이란 걸 몰랐을까요?

 그렇지는 않겠지요. 작품으로 현존하지 않을 뿐, 원시 인류가 그림을 그린 흔적은 생생하게 남아 있습니다.

 책상 위에 지구의를 올려놓고 천천히 돌려 봅시다. 서유럽의 프랑스 남부, 휴양 도시로 이름 알려진 니스를 찾아보세요. 유럽인들 사이에 '그림 같은 휴양지'로 손꼽히는 곳입니다. 그만큼 사람들이 머물며 살기에 좋은 땅이라는 말이겠지요. 그래서입니다. 오래전부터 그곳에 사람이 살았던 발자취가 남아 있습니다. 특히 지중해가 한눈에 내려다보이는 구릉 지역, 테라 아마타(Terra Amata)가 있는데요. 그곳에서 40만 년 전에 살았던 선사 시대 사람들의 흔적이 우연히 발견됐습니다.

 1960년대에 아파트를 지으려고 그곳을 파 들어갈 때 단단한 바위

층에서 숱한 뼛조각들이 나타났지요. 심상치 않은 뼈 파편이 드러나자 니스 시청은 긴급히 조사에 나섰습니다. 40만 년 전에 살았던 사람들의 삶이 다시 햇빛을 보는 순간이었습니다. 발굴 조사 과정에서 그 시대를 살았던 사람들의 생활과 문화가 고스란히 퇴적되어 있다는 사실이 확인됐지요. 주거 공간은 물론 작업 공간까지 드러났습니다.

테라 아마타에서 무엇보다 사람들의 눈길을 끈 것은 유골, 집터, 살림살이들과 함께 발견된 '예술의 흔적'입니다. 뾰족하게 끝이 다듬어진 주황색 물감 덩어리와 물감의 원료가 되는 노간주나무 조각이 발견됐거든요. 아쉽게도 그 물감으로 그린 작품은 퇴적층에 남지 못했습니다. 하지만 발견된 물감과 그 원료들은 그 시대 사람들이 이미 뭔가를 그렸다는 진실을 증언해 주지요.

그림 같은 풍경에 살면서 40만 년 전의 사람들은 무엇을 그렸을까요? 아직은 아무도 모릅니다. '아직'이라 한 까닭은 앞으로 누군가 어디선가 발견할 가능성은 있다는 뜻이지요. 다만 현존하는 최초의 그림이 3만 2천 년 전 동굴 벽화라는 사실에만 주목하면, 우리는 그 사이에 있는 36만 8천 년이라는 긴긴 시간대에 창조된 작품들을 잃어버리는 셈입니다. 아니, 어쩌면 프랑스 니스의 유적지 이전에도 물감으로 무엇인가를 그렸다고 가정한다면, 그림의 기원은 더 거슬러 올라갈 수도 있겠죠. 프랑스 쇼베 동굴의 벽화는 말 그대로 '현대인이 발견한' 최초의 그림일 뿐입니다.

그렇다면 쇼베 동굴은 어떻게 발견됐을까요? 그 전에 라스코 동굴 이야기부터 해 볼게요.

인류가 서로 5,000만 명을 살육하는 전쟁이 한창이던 1940년 6월이었습니다. 광기에 사로잡힌 기성세대가 서로를 죽이며 피로 강물을 만들던 유럽의 깊숙한 곳에서 십대 청소년들이 놀라운 발견을 합니다. 프랑스 남서부의 도르도뉴에 살고 있던 네 명의 소년이 잃어버린 개를 찾는다며 언덕 곳곳을 훑고 있었지요. 한 소년의 눈에 쓰러진 나무뿌리 옆으로 작은 구멍이 들어왔지요. 구멍 안을 들여다볼 때까지 소년은 그곳이 더 큰 동굴로 들어가는 들머리라는 사실을 전혀 몰랐습니다. 1만 5천~1만 7천 년 전에 그 동굴에서 구석기 시대 사람들이 살았다는 사실, 그들이 벽과 천장에 그린 600여 점의 회화와 1,500여 점의 조각이 고스란히 남아 있다는 사실은 상상조차 못했겠지요.

미술사의 제1장 제1절에 등장하는 라스코 동굴 벽화가 지상에 자신을 드러낸 순간이었습니다. 수만 년 전에 살았던 '원시인'이 그린 작품들이 기나긴 세월을 지나 십대 청소년을 매개로, 더구나 5,000만 명을 서로 살육하는 한복판에서 현대인과 만난 사실은 상징적입니다. 인류 역사상 가장 절망스러운 순간에 '예술의 샘'이 발견된 셈이지요.

 ## 절망의 순간에 발견한 예술의 샘

'십대들의 대발견' 이후 아직 드러나지 않는 동굴들이 있으리라는 예감은 적잖은 고고학자들에게 탐색의 열정을 불러일으켰습니다. 그로부터 50여 년 후 마침내 1994년 프랑스 남부의 쇼베 동굴에서 가장 오래된 동굴 벽화가 발견됩니다. 3만 2천 년 전에 그린 300여 점의 벽화들이 생생하게 보존되어 있었지요. 쇼베 동굴 벽에는 다른 동굴에선 발견할 수 없는 매머드와 동굴사자(갈기 없는 숫사자)가 그려져 있습니다.

쇼베 동굴의 벽화들은 오늘날 '인류 최초의 예술'로 불리고 있습니다. 동굴에 또렷하게 '작품'으로 남아 있는 벽화를 그린 원시인은 분명 우리처럼 살아 숨 쉬고 있었지요. 지금 우리는 벽화를 그린 '예술가'를 만날 수 없고 얼굴조차 짐작할 수 없습니다. 그가 동굴 벽에 찍어 놓은 손바닥만 남았을 뿐, 예술가의 몸은 '먼지'가 되어 흔적조차 사라졌지요. 하지만 사라진 그의 손, 그 손가락에 흐르던 피와 신경으로 그려 낸 작품은 생생하게 살아 있습니다. 비단 손만이 아니지요. 벽화에서 우리는 그의 영혼마저 읽을 수 있습니다.

선사 시대 '원시인'이라면 흔히 우리 눈앞에 떠오르는 이미지가 있

습니다. 영화와 텔레비전을 비롯한 매스 미디어가 만들어 놓았을 그 이미지는 야만적이지요. 석기 시대, 특히 구석기 시대의 인간은 고작 돌을 깨서 그것으로 사냥을 하며 짐승처럼 살아가는 '미개인'으로 여기기 십상입니다.

그럼에도 여기서 굳이 원시인이라는 말을 쓰고 있는 이유는 순수한 생명력으로 넘치던 선사 시대 인간상을 상상해 보자는 의도입니다. 십대들이 발견한 동굴에서 눈부시게 나타난 1만 5천 년~3만 년 전 원시인이 그린 벽화는 그가 지닌 내면의 깊이가 현대인의 그것과 견주어 결코 뒤지지 않는다는 진실을 단숨에 일깨워 줍니다.

이를테면 쇼베 동굴 벽화에서 우리는 다리가 여덟 개인 멧돼지를 발견할 수 있습니다. 과연 그 시대의 멧돼지는 다리가 여덟 개였을까요? 전혀 아니지요. 그런 멧돼지는 지구 상에 존재하지 않았습니다. 그렇다면 원시인은 미개해서 다리 개수를 정확히 셀 수 없었을까요? 이 또한 아니겠지요. 우리는 그 벽화에서 멧돼지가 빠르게 달리는 모습을 그림으로 담아내려던 원시인의 영혼, 그의 예술적 감각을 느낄 수 있습니다. 여성의 몸에 들소 머리를 얹어 놓은 그림은 또 어떤가요.

기실 우리에게 '다리 여덟 개 멧돼지'나 '들소 머리 여성 몸'이 꼭 낯설지 않은 데는 그만한 이유가 있습니다. 어디선가 한 번은 보았을 20세기 작품이 떠오르지 않나요? 다리 여덟 개의 멧돼지를 그린 '야만인'의 영혼은 곧 이 책에서 감상하겠지만 20세기 미술사에 빛나는

쇼베 동굴 벽화에서 우리는
다리가 여덟 개인 멧돼지를 발견할 수 있습니다.
과연 그 시대의 멧돼지는
다리가 여덟 개였을까요?

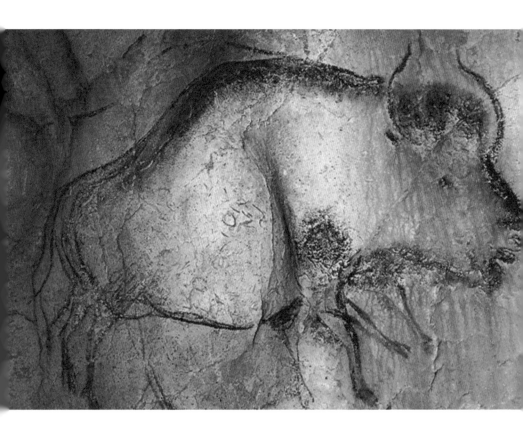

거장 파블로 피카소(Pablo Picasso, 1881~1973)의 '예술혼'과 크게 다르지 않습니다.

바로 그렇기에 전문가들조차 선사 시대의 동굴 벽화를 처음 보았을 때 그것이 수만 년 전 그림일 거라곤 꿈에도 생각 못 했습니다. 여러 방과 통로로 구성된 동굴 벽을 따라 깊숙한 곳까지 붉은색, 주황색, 검은색 광물질로 그린 들소, 사슴, 말, 코뿔소 그림이 이어져 있습니다. 길이 5m가 넘는 거대한 황소 그림은 구석기 시대 예술에 등장하는 가장 큰 형상이지요. 그렇게 큰 황소를 그린 예술가의 의도는 무엇이었을까요.

여기서 우리는 '인류 최초의 예술인 동굴 벽화를 누가, 왜 그렸을까'라는 물음과 다시 마주치게 됩니다. 기실 그 물음은 예술의 기원이라는 오래된 문제와 맞닿아 있죠.

지금까지 예술계와 학계의 전문가들은 예술의 기원—개개인이 예술을 하는 까닭이기도 하지요—을 사람의 마음, 사회, 종교 세 갈래로 설명해 왔습니다.

예술의 기원을 사람의 마음에서 찾는 '심리적 기원론'은 작품을 창작하는 인간 내면에 '예술 충동(art impulse)'이 있다고 봅니다. 모방, 놀이, 흡인, 자기표현의 네 가지 충동을 주목하고 있지요. 위대한 예술가들의 작품을 골라 각각 그들의 충동을 톺아본다면 인생을 적어도 지금보다는 더 넓고 더 깊게 바라볼 수 있습니다. '사회적 기원론'

은 사회적 동물인 인간이 실제 생활에 필요해서 예술을 한다고 봅니다. 가령 사람과 사람들이 서로 도우며 살아가도록 결속력을 높이거나 사회 경제 생활의 기반인 노동에 적극 나서도록 의욕을 높이는 목적으로 예술을 창조했다는 거죠. '종교적 기원론'은 고대의 종교적 제의를 '원시 종합 예술'로 보고 그곳에서 부문별 예술의 뿌리를 찾습니다. 종교적 대상에 대한 형상화는 미술로, 제의에서 오가는 말은 문학으로, 소리는 음악으로, 몸짓은 춤(무용)으로 각각 독자적인 예술을 전개했다고 설명합니다.

어떤 설명이 가장 진실에 부합할까요? 그 질문에 '정답'은 없습니다. 무릇 모든 이론은 현실을 포착하는 그물이거든요. 어떤 그물도 현실을 전체로 포착해 낼 수 없다면, 특정 이론만이 옳다는 고집은 삼가야겠지요. 자기 생각으로 특정 관점만 고집하며 다른 관점들은 틀렸다고 주장할 때는 오히려 해악을 끼칠 수 있습니다. 독일의 큰 시인 볼프강 괴테(Johann Wolfgang von Goethe, 1749~1832)가 말했듯이 이론은 모두 잿빛이며, 영원한 생명의 나무는 푸르기 때문입니다.

더구나 모든 예술은 정답이 없습니다. 아니 정답을 거부하지요. 예술을 학문으로 접근하는 일 또한 예술을 더 잘 이해하기 위한 수단, 그물에 지나지 않습니다.

따라서 인간이 예술을 하는 이유에 대한 여러 이론적 관점을 보완

적으로 살펴볼 필요가 있습니다. 실제로 개개 예술가의 성격에 따라 예술 충동이 얼마든지 다를 수 있고, 사회적 요인이나 종교적 요인, 심리적 요인 가운데 때로는 모든 요인이, 때로는 몇몇 요인이 융합해서 작품이 탄생하니까요. 특정한 관점은 실체적 진실의 일부만을 담고 있는 거죠.

가령 동굴 벽화만 하더라도 어떤 그림은 동굴 밖 살아 있는 동물을 모방하는 본능으로, 어떤 그림은 놀이 본능으로, 더러는 눈길을 끌거나 구애를 위해, 때로는 자기를 표현하는 방법으로 그리지 않았을까요. 또 어떤 벽화는 사냥이라는 '수렵 노동'에서 협동하는 사회적 필요에 따라, 또 다른 벽화는 종교적 절실함으로 그렸을 터입니다.

 탐색의 시공간, 캄캄한 동굴

예술의 기원에 대한 이론적 설명으로 '사람들은 왜 예술을 할까'라는 물음에 모두 답할 수 있는 것은 아닙니다. 인류가 예술을 시작한 뒤 이미 수만 년의 세월이 흘렀으니까요. 그 과정에서 예술은 다채롭게 발전해 왔고, 예술을 바라보는 인류의 생각도 풍부해졌습니다. 물론, 기본적으로는 예술의 기원론과 맞닿아 있지만, 역사적 전개 과정까지 포괄적으로 바라보아야겠지요.

　그걸 염두에 두고 다시 '원시 동굴'을 짚어 보면 흥미로운 사실을 발견할 수 있습니다. 발견된 그림들은 동굴 깊숙이 어두운 곳에 그려져 있습니다. 동굴 들머리의 비교적 밝은 곳에서 그리는 게 여러모로 편리할 터인데 왜 그랬을까요? 그 사실에 주목한 학자들은 동굴 벽화의 종교적 의미를 강조했습니다. 사냥을 위한 경건한 의식을 치르는 데 활용됐다는 설명에는 종교적 기원과 더불어 사회적 기원이 녹아들어 있지요. 그림을 직접 그린 원시인 예술가는 내면의 충동을 드러냈다고 볼 수도 있으니까 인류가 지금까지 남긴 가장 오래된 예술인 동굴 벽화는 종교적, 사회적, 심리적 기원들이 두루 함축되어 있는 셈입니다.

　하지만 과연 그뿐일까요? 비단 미술의 뿌리만 동굴에서 찾을 수 있지 않습니다. 가장 오래된 악기가 발견된 곳도 동굴입니다. 게다가 문학예술의 산실인 신화의 무대 또한 동서양 두루 동굴입니다. 대표적 보기, 아니 가까운 보기가 한국인의 '건국 신화'입니다. 단군 신화는 동굴 없이 성립할 수 없죠.

　한국을 비롯해 모든 대륙에서 구석기 시대 '동굴 유적'이 발견되듯이 인류의 초기 주거 형태가 동굴이었기 때문에 당연하다고 볼 수도 있습니다. 하지만 거듭 강조하거니와 벽화는 동굴 속 깊숙한 곳에서 발견됩니다. 캄캄한 곳에서 어둠을 밝히며 예술 행위가 이루어졌다는 뜻이지요.

자기 내면, 자기 안으로 난 '동굴'은
탐색하지 않는 사람에겐
무의미한 어둠의 공간일 뿐입니다.
하지만 탐색에 들어가면 달라집니다.
컴컴한 동굴의 공간에서 시간은 멈춥니다.

무릇 모든 동굴은 지구 표면에서 들어가 있고 어둡습니다. 예술 행위는 그 동굴의 깊은 곳에서 이루어졌습니다. 예술 행위를 하려면 대낮에도 불을 지펴야 하는 불편한 곳이었지요.

인류 최초의 예술인 벽화와 그 뒤 연면히 이어 온 예술사의 전개 과정에서 캄캄한 동굴은 '탐색과 창조의 시공간'을 상징합니다. 예술을 바라보는 이 책의 독창적 관점입니다.

지드의 "신의 세계에는 예술이 없다."라는 말을 다시 짚어 볼까요. 신의 세계와 인간의 세계가 어떻게 다른가부터 성찰해야겠지요. 두말할 나위 없이 가장 큰 차이는 영원과 유한입니다. 더러는 그것을 완전과 불완전으로 이야기하지만, 꼭 일치되는 것은 아닙니다. 완전하지 않더라도 영원하다면 언젠가 완전할 수 있다는 기대가 가능하지만, 유한한 인간에게는 그런 꿈조차 꿀 수 없으니까요. 바로 그래서이겠지요. 인간은 죽을 수밖에 없다는 근본적 '부조리' 앞에서 두려움과 슬픔을 지닐 수밖에 없는 존재입니다.

머리말에서 밝혔듯이 내가 정의한 예술에는 사람들이 예술을 하는 이유가 담겨 있습니다. 사회에서 다른 사람과 어울려 살거나 종교만으로 삶과 죽음의 문제를 말끔히 해소할 수 없는 사람들의 선택, 또는 몸부림, 바로 그것이 '예술'이라면, 자기 내면과의 커뮤니케이션은 '예술가의 운명'이겠지요.

자기 내면, 자기 안으로 난 '동굴'은 탐색하지 않는 사람에겐 무의

미한 어둠의 공간일 뿐입니다. 하지만 탐색에 들어가면 달라집니다. 컴컴한 동굴의 공간에서 시간은 멈춥니다. 그 시공간에서 인류는 자신의 유한한 삶, 죽음에 이르는 운명을 성찰해 왔습니다.

인생의 탐색과 창조의 산실은 자연적인 물리적 동굴에서 점점 인간 '내면의 동굴'로, 곧 자기 삶의 동굴로 진화해 왔습니다. 그 기나긴 예술사를 톺아보면 사람들이 왜 예술을 추구하며 창조해 왔는가를 구체적이고 실증적으로 확인할 수 있겠지요.

창조는 사전적 의미 그대로 '전에 없던 것을 처음으로 만듦'입니다. '신이 우주 만물을 처음으로 만듦'이라는 뜻도 있지요. 영어 'creation' 또한 '창조'와 함께 '신의 천지 창조' 뜻이 있습니다. '창작'이라는 뜻으로도 쓰입니다.

인류가 예술을 창조해 온 역사적 전개 과정을 톺아보는 것은 단순히 예술과 관련된 상식이나 지식을 더 얻기 위한 것은 아닙니다. 우리 개개인이 자신의 삶을 창조적으로 살기 위한 내면적 탐색입니다. 동시에 인류가 오랜 세월 파고들어 간 동굴과의 커뮤니케이션입니다. 자, 그럼 지금부터 동굴의 예술, 예술의 동굴로 들어가 볼까요.

01

사람은
왜
뭔가를
그릴까

나는 사람들을 사랑하는 것보다
더 중요한 예술은 없다고 생각한다.
될 수 있는 한 많은 것을 사랑하라.
사랑에 진실의 힘이 깃든다.

—고흐

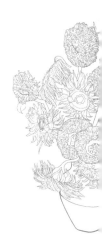

"그림 같다."

일상에서 흔히 쓰는 말입니다. 찬찬히 뜯어보면 그 말에 사람이 뭔가를 그리는 이유가 들어 있습니다.

언제 우리가 "그림 같다"고 하던가요? 말로 표현하기 힘들 만큼 절경을 만날 때입니다. 여기에는 우리가 곰곰 생각해 볼 두 가지 진실이 담겨 있습니다. 첫째, 그림은 아름답다는 전제입니다. '그림은 아름답다'는 전제 없이 그림 같다는 말은 나올 수 없죠. 둘째, 언어로 표현할 수 없는 뭔가를 표현한 것이 그림이라는 명제입니다.

아름다운 풍경 앞에서 '그림 같다'고 감탄하는 말에는 그림을 좋아하는 걸 넘어 그것을 그려 보고 싶은 마음이 들어 있지요. 해 떠오르는 새벽의 아침놀을 화가의 눈으로 바라보는 이치와 같습니다.

"조각 같다"는 말도 쓰죠. 선이 또렷한 얼굴이나 몸, 더러는 장엄한 바위산과 마주할 때 무의식중에 나오는 말입니다. 가령 터키 고원 지대의 카파도키아와 만나면, 버섯 모양의 바위들이 모두 조각 같다는

느낌이 들지요. 절경 앞에 언어의 한계를 실감하게 됩니다.

그렇다면 누군가 그림을 그리고 조각을 하는 이유를 짐작할 수 있 겠죠. 인류의 역사를 돌아보면 언어로 소통할 수 없는 아름다움을 형상화한 수많은 화가와 조각가들이 별빛처럼 반짝이고 있습니다.

선사 시대 '해맑은 얼굴'과 비너스

한국 학자들이 세계에서 가장 오래된 예술 작품으로 꼽는 '인물 조각상'이 발견된 곳은 충청북도의 '두루봉 동굴'입니다. 20만 년 전 구석기 시대 동굴에서 발견된 인물상은 사슴 뼛조각을 쪼아 높이 27mm, 가로 41mm의 작은 크기로 형상화했습니다.

코는 만들지 않았지만 눈과 입은 뾰족한 새기개로 또렷하게 조각 한 흔적이 있죠. 볼록한 면을 얼굴로 삼아 오른쪽 눈은 두 번, 왼쪽 눈은 한 번을 쪼았고, 입은 다섯 번 정도를 쪼아 벌린 입을 만들어 냈 습니다. 아래턱과 귀도 형상화했습니다.

학자들 가운데는 그것이 무슨 예술 작품이냐며 '국수주의적 발상' 이라고 눈 흘기지만, 그런 반응이야말로 '사대주의적 발상'이 아닌지 냉철하게 짚을 필요가 있습니다.

20만 년 전 '인간상'—학계 자료를 보면 출토지에 근거해 밋밋하게

충청북도 두루봉 동굴에서 발견된 「해맑은 얼굴상」.
한국 학자들이 세계에서 가장 오래된 예술 작품으로
꼽는 인물 조각상으로, 사슴 뼛조각을 쪼아 만든
얼굴 모습이 순박하고 귀엽다.

「소형 인간상」이라고 부르지만, 이 책에선 잠
정적으로 「해맑은 얼굴상」으로 명명하죠—을 구석기
시대 조각으로 세계인에게 가장 널리 알려진 2만 5천 년 전의 '비너
스'와 견주어 볼까요.

유럽 중부인 오스트리아에서 출토된 11.1cm의 작은 돌조각인 「빌
렌도르프 비너스(Venus of Willendorf)」는 이미 독자들도 어디선가 한
번쯤은 사진으로 보았을 법한데요. 「해맑은 얼굴상」이 얼굴에 집중
한 것과 달리 비너스의 얼굴은 눈도 입도 없습니다. 「빌렌도르프 비
너스」 조각의 '생명'은 몸매이지요. 요즘 청소년이 생각하는 비너스의
아름다움과 미의식과는 큰 차이가 있습니다. 가슴과 엉덩이가 부각
된 모습은 비슷하다고 애써 공통점을 찾을 수도 있겠지요. 하지만 그
못지않게 배가 부풀어 있습니다. 팔과 다리는 축소되어 21세기 현대
문화가 만들어 놓은 여성상의 미적 감각과 사뭇 대조적이지요. 학자
들은 그 이유를 후기 구석기 시대의 여성에게 가장 돋보이는 미덕이
아이를 잘 낳아 씨족 번창에 기여하는 데 있었기 때문이라고 추측합
니다.

허리가 가슴둘레보다 큰 선사 시대의 비너스와
'개미허리'를 이상시하는 오늘의 비너스상 가운데
무엇이 아름답다고 과연 누가 장담할 수 있을까요?

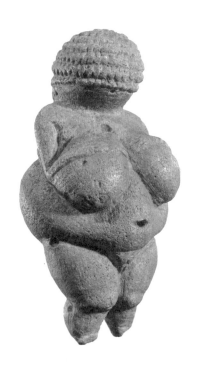

「빌렌도르프 비너스」, 구석기 시대

배와 가슴이 볼록한 여성을 만든 이유가 아이 잘 낳기를 바라는 주술적 염원 때문이었다는 설명은 예술의 종교적 기원, 사회적 기원, 심리적 기원과 모두 맞닿아 있지요.

허리가 가슴둘레보다 큰 선사 시대의 비너스와 '개미허리'를 이상시하는 오늘의 비너스상 가운데 무엇이 아름답다고 과연 누가 장담할 수 있을까요?

배불리 먹는 사람이 드물던 시절, 배가 볼록 나온 사람을 선망하던 '문화'가 있었다는 사실도 함께 고려해 볼 만합니다.

그럼 다시 「해맑은 얼굴상」을 조각한 예술가, 20만 년 전 충청북도에서 살았던 어떤 사람을 떠올려 볼까요. 그 사람은 왜 사슴 뼛조각에 눈과 입을 쪼았을까요?

20만 년 전의 사람들이 생존하는 데 가장 중요한 것은 '환경'을 파악할 수 있는 눈과 먹는 입이었으리라고 짐작됩니다. 얼굴에서 그것을 강조한 까닭이지요. 아무튼 2만 5천 년 전의 비너스를 조각한 유럽의 예술가가 얼굴보다 가슴과 배, 엉덩이를 부각한 것과 대조적입니다.

「해맑은 얼굴상」의 표정은 순박하고 귀엽습니다. 아마도 가슴에 품고 다녔을 법합니다. 사랑하는 연인의 얼굴이나 자녀의 얼굴을 형상화했을까요? 왼쪽과 오른쪽 눈의 차이는 그 얼굴에서 가장 두드러진 특성 또는 매력이었겠지요.

이집트 미술이 담은 '신의 시점'

선사 시대 동굴에서 싹튼 예술은 인류 문명이 본격적으로 싹트면서 활짝 꽃피기 시작했습니다. 그 전환기를 상징하는 예술이 이집트 미술이지요.

인류의 발상지인 아프리카 대륙에서 유라시아 대륙으로 가는 길목에 자리하고 있는 이집트는 나일 강의 기름진 땅을 중심으로 기원전 5000년 무렵에 당시로선 눈부신 문명을 형성했습니다.

나일 강이 흐르는 비옥한 이집트 땅은 사막과 바다로 둘러싸여 있습니다. 그렇기에 이집트 문명은 외세의 침략 없이 오랜 세월 동안 비교적 안정된 문명을 형성해 나갈 수 있었지요. 이집트 문명을 연구한 학자들 가운데는 그 지정학적 조건을 들어 이집트 사람들이 삶에 긍정적이고 낙관적인 인생관을 가졌으며 그것이 '죽은 자와 영원을 위한 예술'로서 이집트 미술을 낳았다고 분석합니다.

하지만 그렇게만 보는 것은 사실과 다르고 옳지도 않습니다. 앞으로 상세히 살펴보겠지만, 모든 이집트 사람들에게 당대의 삶이 긍정적이고 낙관적일 수는 없었지요. 엄연한 신분 제도가 존재하던 시대에 신분이 높은 사람과 낮은 사람들 사이에 인생관은 차이가 있게 마련입니다. 단적으로 노예와 노예 소유주의 삶은 다를 수밖에 없고, 거기서 연유하는 인생관도 차이가 클 수밖에 없습니다.

우리는 그 사실을 역설적으로 이집트 미술에서 확인할 수 있습니다. 기원전 3000년 무렵에 만들어진 「나르메르 왕의 팔레트(Narmer Palette)」를 감상해 보죠.

이 작품은 석판(팔레트) 위에 얕게 새긴 '저부조 조각'으로 당시 전쟁에서 이기고 돌아온 왕의 모습과 이름을 새겨 놓았는데요. 중앙에 크게 조각된 나르메르 왕의 오른쪽 아래로 무릎을 꿇고 있는 사내가 보입니다. 이미 무릎을 꿇고 고개까지 숙인 사내의 머리를 왕이 한 손으로 움켜쥐고, 다른 손으로 봉을 들어 내리치려는 순간을 형상화했습니다.

이 작품을 비롯해 거의 모든 이집트 미술은 왕의 권위를 높이고 있습니다. 작품에 등장하는 인물들 사이에도 신분 차이가 또렷하게 드러납니다. 가령 왕의 모습은 크게 부각하고 옆에 있는 사람은 작게 표현하고 있지요. 신분이 사람의 평생을 좌우했다는 사실을 새삼 확인

기원전 3000년경 만들어진 「나르메르 왕의 팔레트」(뒷면).
무릎을 꿇은 사내의 머리를 움켜쥔 왕의 모습을 형상화함으로써
신분 차이를 부각했다.

할 수 있습니다.

따라서 사막과 바다에 둘러싸여 나일 강의 비옥한 토지에서 인생을 적극 긍정하며 낙관한 사람들은 강력한 왕권을 중심으로 한 지배 세력이었지요. 그들에겐 삶이 풍요로웠기에 죽음이라는 캄캄한 세계를 더욱 받아들이기 어려웠습니다. 이집트 지배 세력이 자신들의 삶이 죽은 뒤에도 계속 이어지리라고 믿었던, 아니 더 정확하게는 믿고 싶었던 이유입니다.

그래서입니다. 이집트 지배 세력은 사람이 죽어도 '카(ka)'라고 부르는 영적 존재는 죽지 않는다고 생각했어요.

죽음이라는 근원적 어둠에 카를 통해 밝은 빛을 보낸 거죠. 사람이 죽은 뒤에도 카에겐 몸이 필요하다고 판단했기에, 카가 머물 수 있도록 몸을 썩지 않는 미라로 제작했습니다.

그런데 미라를 만드는 것만으로 죽음 뒤의 불안을 해소할 수 없었죠. 그들은 미라가 파괴되더라도 카가 들어가 거처로 쓸 수 있도록 몸과 똑같은 형태의 조각상을 여러 개 만들었습니다. 죽음 뒤의 영원한 또 다른 삶을 위하여 카의 '그릇'으로서 이상적 신체를 형상화했지요.

따라서 이집트 예술가들에게 사람을 눈에 보이는 대

로 사실감 있게 그리는 것은 의미가 없었습니다. 「나르메르 왕의 팔레트」에 확연히 나타나듯이 고대 이집트 그림 속의 인물은 옆얼굴이지만 눈은 정면을 바라보고 있지요. 어깨는 정면을 바라보면서 팔과 다리는 옆을 향하는 모습으로 이어집니다.

고정된 하나의 시점을 넘어 각 신체 부위별 특징이 잘 나타나도록 여러 시점을 종합해 완전한 신체를 묘사했습니다. 왜 그랬을까요? 카가 완전하고 영원한 삶을 누릴 수 있는 그릇이었기 때문입니다.

비단 인물만이 아닙니다. 자연을 묘사하는 데도 이집트 미술은 상식의 시점을 훌쩍 뛰어넘습니다. 영국 런던의 대영 박물관에 소장되어 있는 가로세로 70cm 크기의 벽화 「연못이 있는 정원(Garden with Pool)」은 기원전 1420~1375년에 제작되었는데요. 이집트의 유력 정치가였던 네바문의 무덤에서 발견된 벽화입니다.

연못은 물고기, 물 위를 걷고 있는 새, 연꽃으로 가득합니다. 연못 주변에는 야자나무와 여러 관목이 보이지요. 그림 속 사물은 마치 신이 위에서 내려다보는 듯이 묘사되어 있습니다. 나무가 서 있는 모습도 특이합니다. 신이 위에서 내려다보는 시점이라고 설명하지만, 연못 속의 물고기를 보면 꼭 그런 것만은 아닙니다. 물고기는 옆모습이 그려졌으니까요. 따라서 여러 시점이 혼재되어 있다고 할 수 있지요. 동시에 여러 시점을 담은 것, 바로 그것이 신의 시점 아닐까요?

죽음 앞에 영원을 꿈꾸는 인간의 갈망은
이집트 미술 곳곳에 짙게 배어 있습니다.

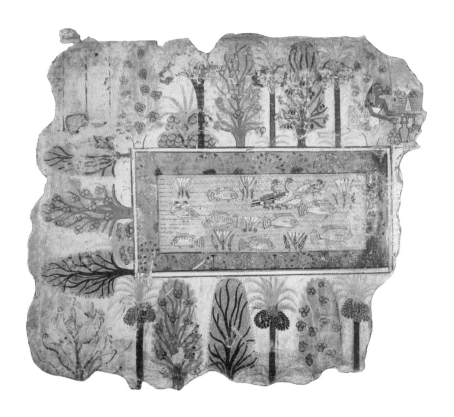

「연못이 있는 정원」, 기원전 1375년

그림 속에 실제로 신이 등장합니다. 나무의 여신 하토르가 그림 윗부분 오른쪽 모서리에 있습니다. 정원의 선물—물병에 담긴 생명의 물과 바구니에 담긴 과일—을 모으고 내세에 은총을 내립니다. 네바문과 아내 하트셉수트는 본디 이 장면의 오른쪽에 묘사되었으리라고 추정됩니다.

이집트 문화에서 하토르는 '생명'을 상징하는 '무화과나무 여신'입니다. 그에 걸맞게 하토르는 젊고 매력적인 여자로 그려져 있죠. 소의 귀와 눈으로 생산성을 강조해 표현했습니다. 하토르가 관리하는 정원은 죽은 뒤의 새로운 삶을 상징하는 천국이지요. 연못 안의 물고기 틸라피아˚가 '재생'의 기호입니다.

결국 이 무덤 속의 벽화는 죽은 유력 정치가 네바문이 다음 세상에서 풍요로운 삶을 누린다는 종교적 기원, 또는 암시적 믿음을 담고 있는 거죠. 죽음 앞에 영원을 꿈꾸는 인간의 갈망은 이집트 미술 곳곳에 짙게 배어 있습니다. 이집트 예술 속에 나타나는 신의 시점은 훗날 20세기 미술의 거장으로 꼽히는 피카소의 그림에 큰 자극을 줍니다. 피카소는 다른 사람들이 미개하다고 무시했던 이집트 미술에 심취했었지요.

틸라피아는 지구촌 곳곳에 100여 품종이 있으며 세계에서 가장 많이 양식되는 어류 중 하나입니다. 이미 고대 이집트 시대부터 양식했다는 기록이 남아 있지요. 튼실하고 적응을 잘해서 민물, 바닷물을 가리지 않습니다. 좁은 양식용 수조에서도 잘 살아 인류에겐 '고마운 생선'이지요.

이집트와 같은 시대에 메소포타미아에서도 미술이 꽃피었습니다. 티그리스와 유프라테스 강 사이의 기름진 땅에서 수메르인들이 개척한 메소포타미아 문명은 이집트와 또렷한 차이가 있습니다. 지정학적 조건으로 볼 때 메소포타미아 지역은 사방이 모두 트여 있어서 여러 나라 사이에 영토를 둘러싼 싸움이 끊임없이 이어졌습니다. 그렇기에 적으로부터 자신의 생명과 재산을 지키는 일이 중요했지요. 죽음 뒤의 세계를 강조한 이집트와 달리 메소포타미아 미술이 지금 이곳에서의 삶에 집중한 이유입니다. 작품에 전투 장면을 많이 담았죠.

강을 젖줄로 한 이집트 예술, 메소포타미아 예술과 달리 바다를 모태로 태어난 예술은 분위기가 사뭇 다릅니다. 지중해의 한 갈래인 에게 해의 크레타 섬을 중심으로 기원전 3500년에서 기원전 1400년 사이에 번창한 '에게 미술'을 둘러볼까요. 작은 섬들로 흩어져 있고 섬마다 산이 많은 자연환경 때문에 이 지역 사람들은 일찍부터 바다를 통한 상업 활동에 눈떴습니다. 미술품 또한 상거래를 위한 도자기가 발달했지요. 밝고 화려하며 상업 문명다운 자유로움이 묻어납니다.

에게 예술 가운데 으뜸은 크레타 섬을 중심으로 한 미술입니다. 크레타 섬은 이집트는 물론, 메소포타미아와도 가까워 일찍부터 해양 문명의 중심이 되었습니다. 벽화들 또한 감각적이며 밝고 화려합니다. 이집트·메소포타미아 미술과 달리 권위주의적인 분위기를 찾을 수

동시에 여러 시점을 담은 것,
바로 그것이 신의 시점 아닐까요?

없지요. 바로 그렇기에 크레타 문명을 최초의 '유럽 문명'으로 꼽습니다. 민주와 자유를 담았다는 거죠.

고대인의 투우 벽화, 피카소의 투우 그림

주목할 작품은 투우사 그림이지요. 기원전 1500년경 크레타 섬의 누군가가 그렸을 투우사 프레스코화는 우리가 흔히 알고 있는 투우와 전혀 다릅니다.

소를 흥분시켜 사람을 공격하게 유도하고 그 소와 맞서 마침내 창으로 소를 찔러 죽이는 경기가 21세기 인류가 알고 있는 투우이지요. 그 투우 현장을 그린 화가도 많습니다. 19세기 화가 마네(Édouard Manet, 1832~1883)와 고야(Francisco José de Goya y Lucientes, 1746~1828)의 투우 그림은 박진감 넘칩니다. 피카소도 투우를 좋아해 숱한 그림을 남겼지요.

피카소가 그린 투우의 대표작은 1933년에 그린 「투우사의 죽음(Bullfight: Death of the Toreador)」입니다. 작품에는 싹둑 잘려나가는 투우사의 목이 부각되어 있습니다. 붉은 천과 붉은 피로 작품은 섬뜩합니다. 투우사가 타고 있던 말은 배가 찢겨 내장이 툭툭 불거져 나오고 있습니다. 투우 현장의 격렬함과 잔인함이 전면에 걸쳐 가득하

지요.

거장 피카소는 왜 잔혹한 투우 그림을 그렸을까요? 투우의 야만성을 고발이라도 하고 싶었던 걸까요? 피카소가 그린 다른 투우 그림들을 보면 꼭 그렇게만 볼 수 없습니다. 삶과 죽음이 엇갈리는 순간을 포착함으로써 삶의 역동성을 표현하려던 의도가 강했다고 보는 게 사실에 더 부합합니다.

투우를 작품에 담아내려는 열망은 화가들만의 예술적 충동이 아니었습니다. 소설가 어니스트 헤밍웨이(Ernest Hemingway, 1899~1961) 또한 피카소가 「투우사의 죽음」을 그렸던 시기에 스페인을 찾았습니다. 투우를 탐구한 뒤 쓴 책 『오후의 죽음(Death in the Afternoon)』에서 헤밍웨이는 "삶과 죽음을, 이를테면 격렬한 죽음을 볼 수 있는 유일한 장소"로 투우장을 지목했습니다. 이어 "죽음은 도처에 편재했지만, 정신적으로나 육체적으로 마지막 순간까지 눈을 감지 않고 살펴볼 수 있는 죽음은 투우 외엔 없다"고 예찬했지요.

헤밍웨이가 볼 때 죽음에 끊임없이 접근하는 사람들, 예컨대 군인, 투우사, 중환자들은 여느 사람보다 죽음의 신비를 더 분명하게 내다봅니다. 그만큼 삶의 진실을 파악하는 데 남보다 탁월하다고 헤밍웨이는 주장했지요. 결국 그에게 투우란 죽음을 탐구하기 위해 의식적으로 죽음에 최대한 가까이 가 보는 작업이었습니다. 투우를 일러 "죽음을 다루는 예술"이라고 규정했지요.

거장 피카소는 왜 잔혹한 투우 그림을 그렸을까요?
투우의 야만성을 고발이라도 하고 싶었던 걸까요?

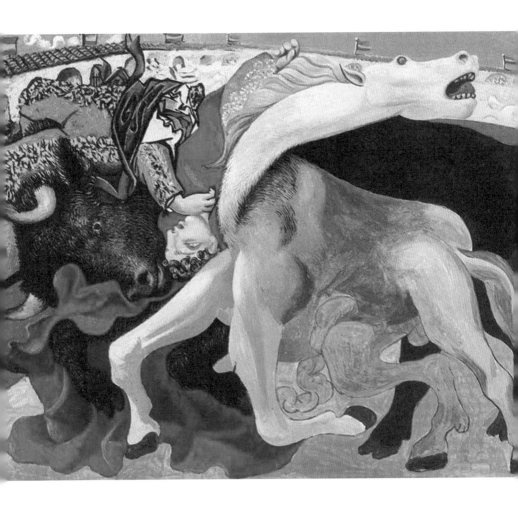

파블로 피카소, 「투우사의 죽음」, 1933년

투우 자체가 예술이라는 헤밍웨이의 글을 읽노라면, 피카소의 작품이 조금은 더 깊게 들어옵니다. 투우를 예술로 추어올린 이들은 헤밍웨이만이 아니거든요. '투우사의 전설'로 꼽히는 페드로 로메로, 그는 발레를 하는 듯한 우아한 스타일로 소와 대결하여 투우를 '예술'의 반열로 올려놓았다는 평가를 받았습니다.

그런데 우아한 전설적 투우사가 6,000여 마리의 황소를 죽였다는 기록과 만나면 새삼 과연 그것이 예술인가에 회의를 품을 수밖에 없지요. 들판을 자유롭게 돌아다니던 황소를 생포해 경기장으로 끌고 나와 시나브로 살해하는 야만에 '예술'이라는 '화관'을 씌워도 좋을지 성찰이 필요합니다. 따지고 보면, 얼마나 고통스럽게 소를 살해하던가요. 투우장에서 투우사가 예술의 이름으로 소를 죽이는 과정에 견주면, 들판에서 소를 사냥하는 사자 무리는 '신사 숙녀들'이지요.

바로 그 성찰을 뒷받침해 줄 작품이 있습니다. 피카소가 투우를 그릴 때보다 3,500년 전 크레타 섬에 살았던 어느 예술가의 투우 벽화가 그것입니다. 피카소가 누린 명성과는 정반대로 이름도 전해지지 않는 그 '원시 예술가'의 작품은 당대를 살아간 사람들이 투우를 어떻게 생각했는가를 여실히 보여 줍니다.

3,500년 전의 사람들—우리가 미개한 시대로 흔히 오해하며 '고대

크레타 섬에서 발견된 고대의 투우 벽화. 사람과 뿔 달린 소가 흥겹게 벌이는 놀이를 싱그럽게 표현했다.

인'이라 부르는—에게 투우란 소를 죽이는 '게임'이 아니었습니다. 오
늘날의 투우장처럼 소의 뿔이 투우사의 두개골을 관통하는 끔찍한
'참사'도 일어나지 않았지요.

그림에 나타나듯이 투우사와 소 모두 전혀 피를 흘리지 않습니다.
사람과 뿔 달린 소가 한마당에서 흥겹게 벌이는 놀이를 생명력 넘치
게 표현하고 있지요. 투우사가 일단 황소와 마주합니다. 투우사가 다
가가 마주 오는 소의 두 뿔을 두 손으로 잡으면 머리로 치받겠지요.
그러면 투우사는 그 치받는 황소의 힘을 추진력 삼아 유연하게 소의
머리를 넘어 재주를 넘습니다. 소의 등으로 떨어지는 순간, 다시 재주

를 넘지요. 소의 꼬리 뒤로 떨어지면, 그곳에서 기다리던 젊은 여성이 그를 가슴에 안아 주는 놀이입니다. 그림 가득 싱그러움이 넘실대죠.

이 그림 속의 소가 현실성이 없다고 생각한다면, 그것이야말로 편견이지요. 현대 투우장에 출전하는 소는 단순히 들판에서 자유롭게 뛰놀다가 사로잡힌 소도, 사육장에서 그저 길러진 소도 아닙니다. 출전하기 직전까지 빛 한 줄기 들어오지 않는 캄캄하고 좁은 곳에 갇혀 있다가 신경이 극도로 예민해진 뒤 경기장으로 나갑니다. 느닷없이 빛이 쏟아지는 곳으로 관중들 환호 속에 던져지는 셈이죠.

원시인 예술가와 피카소의 투우 그림을 거듭 살펴보노라면, 과연 인간의 지혜가 진보하는지 회의가 들기도 합니다.

🐃 인간의 존엄성 '표현의 무기' 몸

고대 그리스 미술의 특징은 휴머니즘(humanism)입니다. 그리스 철학이 이성적 사고를 중시하는 인간중심주의적 사상이었듯이, 그리스 문화는 인간의 존엄성을 중심에 두고 있었습니다. 미술에서 그 분위기는 선명하게 나타납니다.

고대 그리스 예술가들은 인간의 존엄성을 표현하기 위해 이상적인 몸, 우아한 얼굴을 형상화했지요. 그 '이상'이 빼어나게 표현된 작품이

「밀로의 비너스(Venus de Milo)」입니다. 1820년 에게 해 남동부에 있는 섬, 밀로(Milo)에서 밭을 갈던 농부가 우연히 발견했지요.

우리는 앞서 2만 5천 년 전 오스트리아에서 발견된 선사 시대 비너스의 아름다움을 짚어 보았지요. 그로부터 2만여 년이 흐른 뒤인 기원전 130~120년 대리석을 쪼아 높이 202cm 크기로 만든 비너스 상이 프랑스 파리 루브르 박물관에 전시돼 있습니다.

실제로 박물관에서 그 작품과 마주하면 큰 울림이 없습니다(물론, 이것은 저의 편견일 수 있습니다). 하지만 서유럽에서 발달한 산업 문명이 세계로 퍼져 나간 이후 알게 모르게 그들의 '미학'이 아름다움의 기준이 되었지요. 동아시아인들에게도 「밀로의 비너스」는 '완벽한 아름다움'의 상징으로 꼽힙니다.

2,000년 만에 햇빛을 본 「밀로의 비너스」를 선사 시대의 비너스와 비교하면 예술에도 세월이 흐른다는 진실을 새삼 깨달을 수 있지요. 「밀로의 비너스」 이후 미의식은 한층 분명해집니다. 흔히 말하는 관능적인 S자 곡선, 키가 얼굴 길이의 여덟 배를 이루는 팔등신, 이목구비가 또렷한 얼굴로 빚어진 '고전미'는 서유럽 예술은 물론, 세계적 여성미의 '표준'이 되어 있습니다.

비단 여성미만이 아니지요. 고대 그리스인들은 육체의 아름다움을 위해 육상을 생활화했고, 건강한 몸에 건전한 정신이 깃든다고 생각했습니다. 아름다운 몸에 선한 정신을 지님으로써 진실을 추구하는

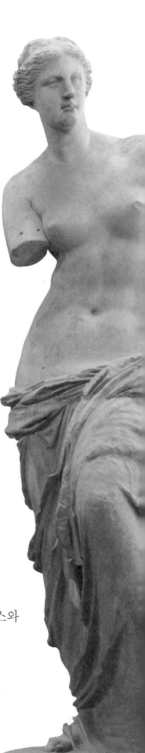

1820년 에게 해의 한 섬, 밀로에서 발견된 비너스 조각상.
「밀로의 비너스」는 이상적인 아름다움의 표준이 되었다.

삶의 모습이 고대 그리스인이 생각했던 진선미의 이상
이었지요.

밀로의 비너스는 지금도 건재하지만 고대 그리스
문명은 몰락의 길을 걷습니다. 그리스가 무너진 뒤 유
럽의 문명은 로마로 옮겨 가지요. 로마는 그리스를 포
함해 유럽과 중동, 아프리카 북부를 아우르는 대제국을
건설하면서 현실을 중시하는 문화를 발전시켜 갔습니다.
건축예술이 꽃핀 이유이지요. 21세기인 지금도 로마의
도심을 걸으면 콜로세움, 콘스탄티누스 개선문을 비
롯해 건축 박물관에 들어선 느낌이 듭니다.

서기 300년대부터 로마 제국이 기독교를 국교로 받
아들이면서 미술은 성서 내용을 충실히 담아 갔습니다.
기독교와 관련된 미술은 성서의 이야기를 효과적으로 전
달하는 데 일차적 목적을 두었기에 화법에는 관심이 없었
지요. 아무래도 예술성은 떨어진다는 게 대다수 미술사
가들의 공통된 평가입니다.

신이 중심에 있는 시대였기에 인간중심적인 고대 그리스와
달리 인간에 대한 예술적 관심도 적었겠지요.

고대 그리스인들은
육체의 아름다움을 위해 육상을 생활화했고,
건강한 몸에
건전한 정신이 깃든다고 생각했습니다.

🐗 관능적 순수, 순수한 관능

중세의 긴 터널을 지나 14세기에 이르러 르네상스 시대에 미술은 다시 부활합니다. 르네상스(renaissance)는 '다시 탄생한다'는 라틴어 레나스키(renasci)에서 비롯된 말이지요. 다시 태어난다는 부활의 뜻을 지닙니다.

15세기에 정점을 이룬 르네상스는 고대 그리스 문화의 부활을 힘차게 선언했습니다. 중세의 신중심주의에서 고대의 인간중심주의로 대전환을 의미하지요. 미술로 좁힌다면, 밀로의 비너스에서 감상했듯이 인간에 대한 시각적 완성을 추구한 그리스의 미적 이상에 다시 눈 돌리게 되었음을 뜻합니다.

세계의 중심에 인간을 두면서 인간의 합리성과 이성을 어느 때보다 강조한 철학적 흐름은 그림에서 원근법과 명암법의 완성으로 나타납니다. 캔버스라는 평면에 우리가 일상에서 경험하고 있는 삶의 풍경을 입체적으로 형상화하려는 노력이지요. 모방 또는 재현의 과정에 인간의 이성적 사고가 깊숙이 들어간 셈입니다. 고대 그리스에 대한 관심은 그리스 신화로 이어져 제우스를 비롯한 올림포스의 신들이 인간과 똑같이 드러내는 사랑과 질투, 모험과 시기를 작품에 담아냈습니다.

일상을 여전히 지배하던 기독교 신앙도 작품의 소재로 삼았지만,

분위기는 사뭇 달랐습니다. 성서의 내용을 전달하는 데 중점을 두었기에 전반적으로 엄숙했던 중세 시대 성화와 달리 르네상스의 예술가들은 예수와 성모의 모습에 인간적 표정을 강화했습니다.

성서의 인간적 해석을 그림으로 구현하는 데 앞장선 화가는 지오토(Giotto di Bondone, 1266~1337)입니다. 파도바의 델아레나 성당 벽에 '그리스도에 대한 애도'를 주제로 벽화를 그렸는데요. 당시의 관례와는 전혀 달리 파격적 발상으로 접근했습니다. 중세의 예술가들은 전해 내려오는 틀에 따라 성서의 이야기를 담아냈지만, 지오토는 예수가 수난을 당하며 십자가에 못 박힐 때의 현장을 있는 그대로 담아내려고 노력했습니다. 지오토의 시도는 동시대 예술가들의 눈길을 끌었지요. 라파엘로(Raffaello Sanzio, 1483~1520)의 「아름다운 정원사 성모 마리아(La Belle Jardinière)」가 탄생한 것도 그 연장선입니다.

르네상스의 성격이 확실히 드러나는 작품은 보티첼리(Sandro Botticelli, 1445~1510)가 그린 「비너스의 탄생(The Birth of Venus)」입니다. 미의 여신 비너스가 바다에서 탄생하는 신화를 소재로 한 작품이지요. 작품 속의 비너스는 아름다운 몸을 한껏 과시합니다.

밀로의 비너스에서 본 팔등신이 부활한 셈입니다. 그림의 왼쪽에는 바람의 신 제피로스가 바람을 불어 비너스를 해변으로 밀어 보내고 있습니다. 바람의 신을 안고 있는 요염한 여성은 '꽃의 요정'인 클로리스입니다. 그림 오른쪽에서는 '봄의 여신'이 순결한 처녀성으로

비너스를 맞으며 그녀를 위해 꽃무늬 옷을 펼치고 있지요.

보티첼리는 관능을 상징하는 여성과 순결을 상징하는 여성을 좌우에 배치함으로써, 미의 여신을 관능적 순결, 또는 순결한 관능으로 형상화했습니다. 이 작품이 중세의 엄숙한 신중심주의적 사고와 큰

보티첼리의 「비너스의 탄생」.
바다에서 탄생하는 미의 여신 비너스는 밀로의 비너스가 지닌 팔등신이 부활한 듯하다.

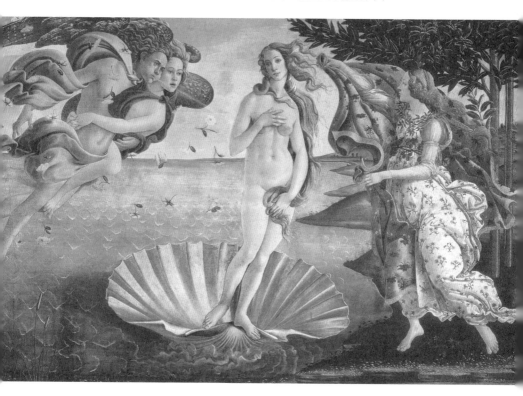

거리가 있음을 단숨에 간파할 수 있지요. 「비너스의 탄생」은 인간의 세속적 아름다움을 비너스의 나신을 통해 표현한 작품으로 그 이후에도 여러 화가들의 작품 소재가 되었습니다.

보티첼리가 아직 교황의 세속적 영향력이 컸던 1480년대에 「비너스의 탄생」을 그린 이유는 무엇일까요? 정답은 없습니다. 보티첼리 외에는 아무도 진실을 모르니까요. 다만 역사적·사회적 문맥에서 짐작은 할 수 있습니다. 모든 삶의 중심에 신을 놓고 '금욕'을 도덕으로 강조하던 시대에, 인간의 순수한 아름다움을 사람들과 나누며 삶의 중심에 사람을 두고 싶었던 게 아닐까요.

🦬 미끈미끈 다비드, 울퉁불퉁 노예상

르네상스 미술의 절정은 레오나르도 다빈치(Leonardo da Vinci, 1452~1519)와 미켈란젤로(Michelangelo Buonarroti, 1475~1564)의 작품입니다.

다빈치는 작품 창작 과정에서 영감을 중시했습니다. 작품을 만드는 중에 더 이상 영감이 떠오르지 않으면, 미완성 상태로 두고 있었기에 완성작이 적습니다. 하지만 바로 그렇기에 완성작의 미적 가치는 높습니다. 그가 그린 「최후의 만찬(The Last Supper)」은 그 이전의 화

가들이 숱하게 그린 '최후의 만찬'과 확실히 달랐습니다. 무엇보다 예수가 제자들과 최후의 만찬을 가진 사건의 실재성을 생생하게 담으면서 이상적 아름다움을 표현했다고 평가받습니다.

한국인에게 더 많이 알려진 다빈치 작품은 「모나리자(Mona Lisa)」이지요. 모나리자의 미소를 두고 여러 학설이 나올 만큼 지금까지 눈길을 모으고 있지요.

다빈치와 쌍벽을 이루는 예술가, 미켈란젤로의 작품도 시공을 넘어 사랑받고 있습니다. 미켈란젤로가 시스티나 성당 천장에 그린 「아담의 창조(The Creation of Adam)」가 대표작이지요. 신이 아담, 곧 인간을 창조하는 순간을 상상해 형상화했습니다. 미켈란젤로가 그린 신의 모습—남성입니다. 그런데 신은 정말 남성일까요?—은 그 이후 지금까지 대다수 사람들의 가슴에 각인되었지요. 성당의 천장 벽화를 바라보고 영감을 얻었다는 '예술가'들도 줄을 이었습니다.

조각에서도 미켈란젤로의 작품은 르네상스를 대표합니다. 「다비드(David)」 조각상이 바로 그의 작품입니다. 많은 사람들이 미끈한 대리석의 다비드상에 매혹됩니다. 하지만 「죽어 가는 노예(L'Esclave Mourant)」에 이어 조각한 「반항하는 노예(L'Esclave Rebelle)」를 찬찬히 감상해 보길 추천합니다.

미술사가 샤를 드 톨네는 이 작품을 '육체적 구속에 대한 인간 영혼의 비통하고 절망적인 투쟁의 상징'이라고 풀이했지요. 실제로 자

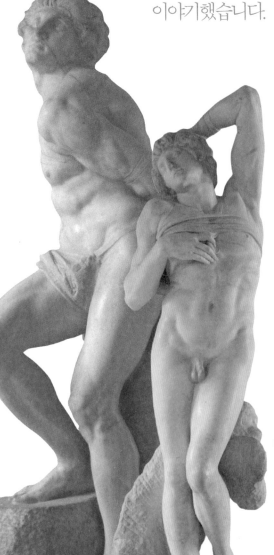

샤를 드 톨네는 이 작품을
'육체적 구속에 대한 인간 영혼의
비통하고 절망적인 투쟁의 상징'이라고
이야기했습니다.

미켈란젤로, 「죽어 가는 노예」(오른쪽), 1514년
「반항하는 노예」, 1515년

유를 속박당한 인간의 고통과 분노가 작품에서 느껴집니다.

다빈치와 미켈란젤로의 작품은 21세기인 지금도 여러 나라에서 순회 전시를 할 만큼 고전적 아름다움을 보여 줍니다. 두 거장이 살아 있을 때 그들의 작품을 감상한 사람들은 1520년대에 접어들면서 미술은 이제 더 발전할 여지가 없을 만큼 완성에 도달했다고 믿었지요.

하지만 예술적 충동에는 '완성'이 있을 수 없습니다. 모방, 놀이, 흡인, 표현 본능 그 어디에도 '완성'이란 말은 어울리지 않습니다. 다빈치와 미켈란젤로의 완벽한 작품을 보면서도 새로운 예술가들이 자신들의 세계를 형성해 갔지요.

🐗 민주주의 혁명을 이끄는 '건강한 여성'

낭만주의(romanticism)는 중세 유럽의 모험담을 이르는 로망스(romance)라는 말에서 비롯된 용어인데요, 다채로운 정신 상황을 가리키는 포괄적인 말이기 때문에 유럽의 정신사에서 가장 정의하기 힘든 흐름입니다. 그럼에도 특징은 있지요. 먼저 몽환적인 세계를 표현한 예술가들이 있습니다. 에스파냐의 고야, 영국의 블레이크(William Blake, 1757~1827)를 꼽을 수 있습니다.

고야는 겉으로 보기엔 궁정 화가로 평탄한 삶을 살았습니다. 하지만 고야의 내면은 전혀 아니었습니다. 불안과 공포가 도사리고 있었지요. 환상의 세계를 어둡게 그린 이유입니다. 블레이크도 기인으로 불릴 정도로 세상과 거리를 두고 신비적인 환상 속에서 살았지요. 그는 작품 「천지창조주(Ancient of Days)」에 자신의 세계를 표현해 냈습니다.

낭만주의는 우리가 살고 있는 현실 세계가 전부가 아니며 현실의 이면에 다른 세계가 존재하는데 그곳은 수수께끼와 어떤 힘으로 가득 차 있다고 보았습니다. 그 세계를 그림에 담아내고자 한 것이 낭만주의였지요. 눈에 보이는 현실 외에 다른 세계를 포착해서 그린다는 것, 예술가가 아니더라도 흥미로운 일이 아닐 수 없습니다. 새로운 '동굴'이니까요.

들라크루아(Eugène Delacroix, 1798~1863)의 작품은 프랑스 낭만주의 미술을 대표합니다. 그림만이 아니라 문학과 음악에서도 재능이 뛰어났던 들라크루아는 보색을 이용해 강렬한 색채감을 표현함으로써 훗날 인상파 회화에 큰 영향을 끼치지요. 그의 예술 세계는 「민중을 이끄는 자유의 여신(Liberty Leading the People)」에서 단적으로 드러납니다.

작품의 부제는 '1830년 7월 28일'입니다. 1789년 프랑스 혁명으로 왕의 목을 자르며 왕의 통치를 종식시켰는데, 다시 그 왕정이 복귀하

들라크루아는 형에게 쓴 편지에서
"조국의 승리를 위해 직접 나서지는 못했지만 조국을 위해
이 그림을 그리고 싶어."라고 썼습니다.

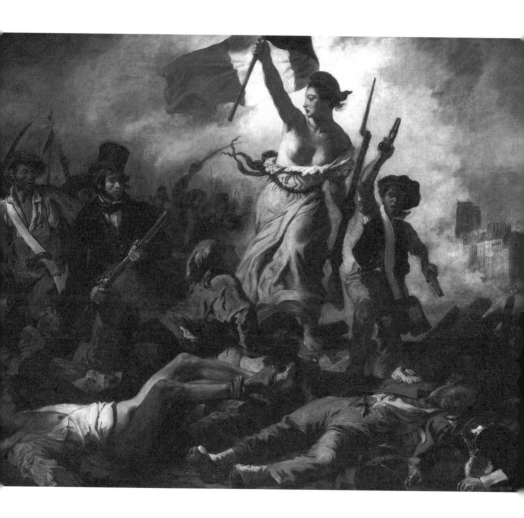

들라크루아, 「민중을 이끄는 자유의 여신」, 1830년

자 시민들은 무기를 들고 일어납니다. '7월 혁명'으로 부르는 3일간의 시가전을 그림에 생생하게 담았습니다. 1830년 그해에 제작돼 현재 루브르미술관에 소장되어 있습니다.

그림 한가운데 시민군을 이끄는 여성은 '마리안'이라는 가상의 인물입니다. 낭만주의가 강조하는 '상상적 현실'이자 '비현실의 진리'가 구현된 여성이지요. 프랑스가 1886년 미국에 선물한 '자유의 여신상' 또한 마리안입니다. 바다에서 미국 뉴욕으로 들어가는 들머리에 우뚝 서 있는 자유의 여신상을 들라크루아 그림 속의 여성과 견주어 보시기 바랍니다. 민주주의 혁명을 화폭에 형상화한 낭만주의적 '비현실의 진리'가 구리로 녹아들어 미국 민주주의 상징물로 서 있는 셈이지요.

주목할 점은 들라크루아가 '자유의 여신'을 건강하고 전투적 모습으로 그렸다는 사실입니다. 당시까지 그림에 주로 나타났던 여성들─비너스를 그린 보티첼리를 비롯해 숱한 미술가들이 그린 팔등신의 벌거벗은 여성들─과는 또렷하게 대비되지요. 실제로 작품이 처음 공개되었을 때, 적잖은 비평가들이 마리안에 대해 '품

비평가들의 험담이 있었지만 마리안(Marianne)은 프랑스 혁명 직후 자유·평등·박애의 혁명 정신과 공화국을 상징하는 여성상으로 정착합니다. '마리안'에 대한 여러 이미지가 있었지만, 1830년 들라크루아가 형상화한 여성, 한 손에 장총을 들고 다른 손에 혁명의 깃발을 든 '여신'이 마리안 이미지의 원형으로 굳어집니다. 1848년에 프랑스 상징인 여성상이 공포되면서, 마리안이라는 이름이 붙습니다. 그 뒤 마리안은 전국 모든 도시의 시청 들머리마다 세워졌지요. 프랑스 국민이 미국에 기증한 자유의 여신상도 마리안의 분신입니다. 최초의 마리안은 평범한 복장에 당시 유행하던 혁명 보닛을 쓴 서민 여성 모습이었습니다. 20세기 후반부터 브리지트 바르도, 카트린느 드뇌브를 비롯해 연예인들이 시차를 두고 마리안 공식 모델이 되면서 초기의 건강한 민중성이라는 이미지를 잃어 가고 있습니다.

위가 없다'고 비판했답니다.*

어떤가요. 밀로의 비너스, 보티첼리의 비너스 가슴보다 저 마리안의 가슴이 아름답다는 생각은 과연 저만의 편견일까요?

장총을 든 마리안 바로 옆에는 소년이 권총을 치켜들고 있고, 다른 옆으로는 총을 든 '신사(부르주아 남성)'와 강인한 인상의 노동자가 시신들을 넘어서고 있습니다. 대다수 사람들이 혁명을 지지했다는 진실을 표현한 거죠.

민주주의를 위해 피 흘린 사람들의 시신을 그림 맨 앞 전면에 쌓아 둔 모습에선 학살한 권력자들에 대한 작가의 분노가 묻어납니다. 들라크루아 자신이 1830년 10월 18일 형에게 쓴 편지에서 "현대적인 주제, 곧 바리케이드 전을 그리기 시작했어. 나는 조국의 승리를 위해 직접 나서지는 못했지만 그래도 조국을 위해 이 그림을 그리고 싶어." 라고 썼습니다. 예술가 스스로 왜 예술을 했는지 명확하게 밝힌 사례이지요.

강렬한 색채와 명암 대비로 들라크루아는 인상파에 영향을 줍니다. 그를 현대 표현주의의 선구자로 평가하는 전문가도 있습니다.

생각하는 사람의 긴장된 근육

인상주의(impressionism)가 미술계의 큰 흐름이던 시절에 조각에선 로댕(Auguste Rodin, 1840~1917)이 활동에 나섭니다. 로댕은 고대 그리스에서 조각하던 예술가들처럼 자연에 존재하는 것들을 사랑했고 그 대상들에 성실하게 접근했습니다. 그는 모든 기법을 자연에서 배워야 한다고 믿었지요. 인상주의가 외면적 완성도를 무시했듯이 로댕도 종종 작품을 완성하지 않은 상태로 남겨 두었습니다. 자연이 만물을 생성하듯이 물질 속에서 생명이 탄생하는 힘을 표현하고 싶어서였는데요, 로댕의 대표작이 바로 「생각하는 사람(Le Penseur)」입니다.

생각하는 사람은 본디 석고상으로 처음에는 작품명이 '시인'이었지요. 단테의 서사시 「신곡(Divina commedia)」을 주제로 만든 대형 작품 「지옥의 문(La Porte de l'Enfer)」의 일부로 문 위에서 아래를 내려다보는 형상이었습니다. 그것을 독립된 작품으로 크게 만든 게 「생각하는 사람」이지요. 벌거벗은 채로 바위에 걸터앉아 지옥으로 걸어오는 뭇사람들을 바라보면서 깊이 고뇌에 잠긴 모습입니다. 온몸에 긴장된 근육으로 격렬한 마음의 움직임을 표현했다고 하지요.

60

로댕이 「생각하는 사람」을
「지옥의 문」에 올려놓은 까닭은
언젠가는 죽을 수밖에 없는
우리 삶을 되돌아보라는
메시지를 전하고 싶어서가
아닐까요.

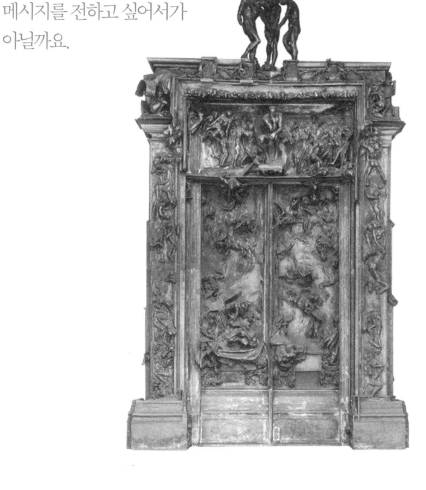

오귀스트 로댕, 「지옥의 문」, 1917년

로댕이 「생각하는 사람」을 「지옥의 문」에 올려놓은 까닭은 무엇일까요?

언젠가는 죽을 수밖에 없는 우리의 삶을 되돌아보게 하려는, 그래서 더 선한 삶을 살아가라는 메시지를 전하고 싶어서가 아닐까요. 죽음 뒤의 자신을 생각하는 사람은 결코 함부로 살 수 없겠지요. 「생각하는 사람」의 예술가 로댕은 오래전에 죽었지만 우리는 그와 작품으로 소통할 수 있습니다. 로댕은 종종 "예술가는 한 방울 한 방울 바위에 파고드는 물처럼 느리고 조용한 힘을 가져야 한다"고 후배 예술가들을 격려했습니다.

별이 빛나는 밤, 감자 먹는 사람들

인상주의 미술 흐름을 받아들이면서 새로운 회화적 탐험에 나선 사람들을 후기인상주의(post-impressionism)라고 합니다. 세잔((Paul Cézanne, 1839~1906), 고흐(Vincent van Gogh, 1853~1890), 고갱(Paul Gauguin, 1848~1903)이 그 대표들이지요.

세잔은 인상파 회화의 빛과 색채를 살리면서도 균형감 있는 구조적 질서를 담아냈습니다. 자연의 모든 사물은 '원통형과 원추형과 구형'을 기본 형태로 하고 있다고 본 세잔은 화면에 '복수 시점(여러 시

점)'을 도입해 충격을 주었습니다.

네덜란드에서 태어난 빈센트 반 고흐는 37세의 아까운 나이로 질곡의 삶을 마쳤지만 그가 생애의 마지막 10년 동안 온 열정을 쏟아 그린 그림은 21세기 사람들로부터도 깊은 사랑을 받고 있습니다. 인상주의 화가들이 덧없이 변화하는 세계의 순간적인 재현을 위해 색채를 사용했다면, 고흐는 색채를 자신의 영혼, 자신의 정념을 표출하는 고갱이로 썼습니다. 물감도 두텁게 발랐지요.

여기서 한번 짚어 볼까요. 만일 독자가 자신의 영혼, 자신의 정념을 그림으로 표현한다면, 어떻게 그릴까.

아니, 그 이전에 과연 우리는 내 영혼이나 정념이 무엇인가를 알고 있을까. 예술 작품을 감상하면서 던지는 그런 질문들은 사람들이 왜 예술을 하는가에 대한 우리의 시선에 깊이를 더해 줍니다.

미술사가들이 고흐의 대표작으로 가장 많이 꼽는 작품은 「별이 빛나는 밤(The Starry Night)」입니다. 고흐는 동생 테오에게 쓴 편지에서 "오늘 아침 나는 해가 뜨기 한참 전에 창문을 통해 아무것도 없고 아주 커 보이는 샛별밖에 없는 시골을 보았다"고 했습니다. 바로 이 작품이지요. 밤하늘을 수놓은 별들의 무한성을 역동적으로 표현했습니다.

측백나뭇과로 유럽인이 묘지에 주로 심던 사이프러스 나무가 큼직하게 자리하고 그 아래 고요한 마을 한가운데에 교회가 있습니다. 별

고흐는 동생 테오에게 "오늘 아침 나는 해가 뜨기
한참 전에 창문을 통해 아무것도 없고 아주 커 보이는
샛별밖에 없는 시골을 보았다"고 편지를 썼는데,
바로 이 작품 「별이 빛나는 밤」을 가리킨 것입니다.

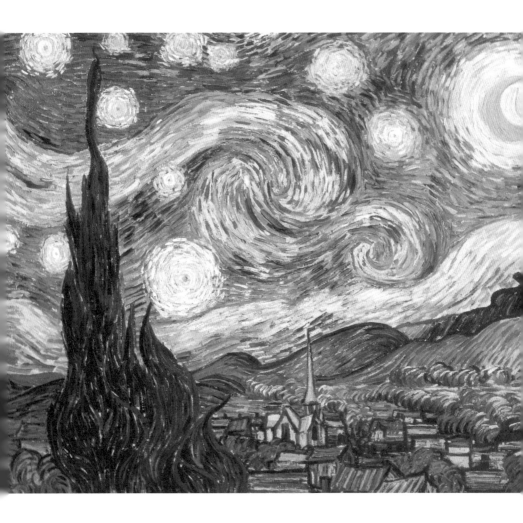

빈센트 반 고흐, 「별이 빛나는 밤」, 1853년

들의 신비를 두터운 붓놀림으로 굽이치듯 드러냈지요. 그날 실제로 본 밤 풍경에 상상을 더하여 그렸다고 합니다. 자연을 그리면서 불꽃 같은 내면의 열정을 표현한 작품입니다. 은은하지만 강렬한 색채, 두 텁지만 부드러운 붓놀림이 성취한 명작이지요.

「별이 빛나는 밤」을 감상하면 누구나 밤하늘의 신비로 끌려 들어가는 느낌이 듭니다. 하지만 고흐는 별과 달만 그린 게 아닙니다. 고흐는 저 별이 빛나는 밤 아래에서 성실하게 일하면서도 가난한 삶을 살아가는 사람들을 사랑했지요. 그 사랑은 고흐 스스로 가장 아낀 작품 「감자 먹는 사람들(The Potato Eaters)」에서 풋풋하게 드러납니다.

그림은 소박하다 못해 투박한 나무식탁 둘레에 걸터앉은 사람들로 꽉 차 있습니다. 중앙에 어둠을 밝히는 등이 하나 걸려 있죠? 그 아래에 둘러앉아 감자를 먹고 있습니다. 고흐는 왜 이 작품을 그렸을까요. 고흐의 말을 직접 들어 보죠.

"나는 램프 불빛 아래서 감자를 먹고 있는 사람들이 접시로 내밀고 있는 손을 그리고 싶었다. 그 손은 그들이 땅을 판 손이기도 하다. 농부는 목가적으로 그리는 것보다 그들 특유의 거친 속성을 드러내는 것이 진실하다. 시골에서는 여기저기 기운 흔적이 있는, 먼지가 뒤덮인 푸른 옷을 입은 처녀가 숙녀보다 멋지다."

자, 여기서 자신의 손을 한번 살펴보죠. 어떤 손인가요?

독자 대다수의 손은 고흐가 그리고 싶었던 손과는 차이가 있겠

죠? 많은 화가들이 팔등신 여성의 '섬섬옥수'를 그릴 때, 고흐는 왜 '땅을 판 손'을 그렸을까요.

고흐가 그리고 싶었던 '여기저기 기운, 먼지가 뒤덮인 푸른 옷을 입은 처녀'의 싱그러운 아름다움이 떠오르는지요. 현란한 아이돌 여가수들의 '섹시함'을 방송사들이 앞을 다퉈 방영하는 세상에선 참 낯선 상상력일 수 있겠지만, 어쩌면 바로 그렇기에 고흐의 예술은 별처럼 더 빛나는지도 모릅니다.

일하며 살아가는 사람들에 대한 고흐의 애정이 「감자 먹는 사람들」에는 물론, 그가 직접 쓴 글에 듬뿍 담겨 있습니다. "이 사람들이 바로 땅을 일군 사람들이라는 생각을 전달하기 위해 최선을 다했다"고 밝힌 고흐는 예술을 꿈꾸는 사람들이 꼭 잊지 말아야 할 명언을 남기죠.

"오십 번 그렸는데도 부족하면 백 번, 그래도 부족하면 다시!"

고흐는 "우월적 가치를 부여할 수 있는 사람"에 대해 명쾌하게 "살아가는 내내 노력과 노동의 흔적을 안고 살아가는 이들"이라고 강조했습니다. 바로 '감자 먹는 사람들'이지요.

「별이 빛나는 밤」과 「감자 먹는 사람들」 두 작품 중에 당신은 어떤 쪽에 기우나요? 저는 둘 다 명작이라고 생각합니다. 여기까지 이야기한 참에 미술 평론가들에게 제안하고 싶은데요, 「별이 빛나는 밤」 아래 그

많은 화가들이 팔등신 여성의 '섬섬옥수'를 그릴 때,
고흐는 왜 '땅을 판 농부의 손'을 그렸을까요.

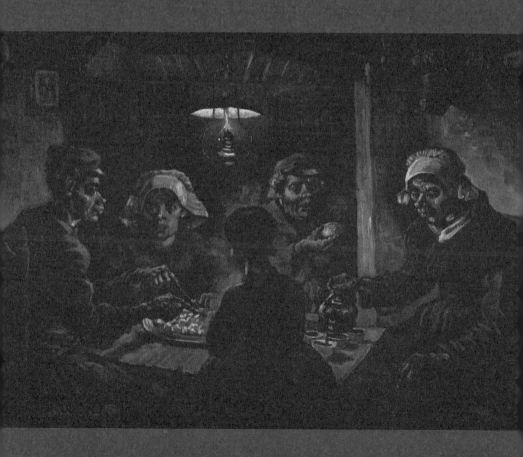

빈센트 반 고흐, 「감자 먹는 사람들」, 1853년

려진 어느 집의 내면 풍경이 「감자 먹는 사람들」이라고 보면 어떨까요?

고흐와 함께 늘 거론되는 화가가 있죠. 고갱입니다. 고갱은 증권 회사에 다니다가 직장이 파산되면서 뒤늦게 그림에 몰입했습니다. 직장을 잃고, 그림에 몰두하면서 아내도 그의 곁을 떠났지요.

고갱은 예술이야말로 자신이 추구할 인생 최고의 목표임을 뼈아프게 깨닫습니다. 그림을 날마다 그리겠다고 다짐하지요. 그는 인간의 근원적 순수성이 문명에 빼앗겼다고 판단했기에, 행동으로 옮겼습니다. 인간성의 순수함이 살아 숨 쉬는 곳을 찾아 남태평양의 타히티 섬으로 들어갔지요.

외딴섬에 들어간 고갱은 원주민 여성들과 어울리며 형식적인 기교를 모두 버리고 소박한 단순함과 열정을 그림에 담기 시작합니다. 타히티 원주민들의 그림에서도 영향을 받았지요. 강렬한 평면적 그림을 자유롭게 그렸습니다. 원시적 공동체의 삶을 행동으로 옮긴 고갱은 "정제된 미술은 관능으로부터 나오지만, 원시 미술은 영혼으로부터 나온다"고 주장했습니다. 고갱의 삶은 많은 예술가들에게 영감을 불러일으켰습니다. 젊은 날의 피카소도 그 가운데 한 사람입니다. 고갱의 작품을 감상하며 '흑인 미술'의 아름다움에 눈떴으니까요.

🐃 20세기의 다채로운 실험

커뮤니케이션 수단이 빠른 속도로 발달한 20세기에 들어서면서 미술계에는 수많은 유파가 등장합니다. 경제가 성장하고 교육이 확대되면서 예술가도 급증했지요.

민주주의가 전 세계로 퍼져 가면서 대중 교육이 획기적으로 확대되었고, 그에 따라 개개인의 자기표현 욕망이 분출하기 시작했습니다. 여러 유파가 나타난 이유이지요.

하지만 유파가 등장하는 속도만큼 사라지는 시간도 빨랐습니다. 모든 것이 급변하는 시대의 풍경을 고스란히 반영한 셈이지요. 예술가들 또한 자기가 몸담고 있는 시대를 넘어서기 어려우니까요.

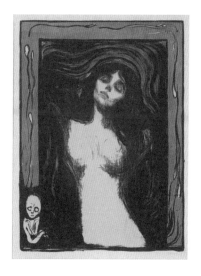

먼저 고흐의 예술에 영향을 받은 새로운 세대가 20세기 들어서서 표현주의를 표방하고 나섰습니다. 앞장선 사람은 노르웨이 화가 뭉크(Edvard Munch, 1863~1944)입니다. 뭉크는 세기말의 우울과 20세기의 불안을 '심령이 떠도는 분위기'로 표현했습니다. 벨기에의 앙

에드바르 뭉크, 「마돈나」, 1902년

소르(James Ensor, 1860~1949)는 가면을 통해 인간 내면의 어두운 곳에 똬리 틀고 있는 욕망의 비열함을 담아냈습니다. 프랑스의 마티스(Henri Matisse, 1869~1954)는 선명한 색채, 단순한 형태로 명쾌한 아름다움을 추구했지요. 마티스는 젊은 화가들에게 "실수를 두려워해서는 안 된다"고 충고했지요. 인간이 왜 그림을 그리는가에 대해서도 예술적 경구를 남겼습니다.

"모름지기 그림이란 가장 황당한 모험과 부단한 탐구를 일컫는 말이 아닌가? 방황한들 어떠리, 한 번 방황할 때마다 그만큼 성장하는 것을!"

영화로도 생애가 그려진 클림트(Gustav Klimt, 1862~1918)는 화려하고 고혹적인 아름다움을 상징적으로 추구했지요. 이집트 벽화와 비잔틴 모자이크를 현대적 감각에 맞춰 재구성함으로써 독자적 양식을 창조했습니다. 그의 작품 가운데 「입맞춤(The Kiss)」은 화려한 관능미가 차라리 포근하게 다가옵니다. 사생활이 복잡했던 그에게도 구원은 '따뜻한 사랑'이었을까요.

20세기 미술의 또 다른 성과는 추상 미술(abstract art)입니다. 눈에 보이는 사물의 형상을 모방하는 데서 벗어나, 점·선·면·색채와 같은 순수 조형 요소를 재구성해 작품을 만들었지요. 선구자는 '추상 미술의 아버지'로 불리는 칸딘스키(Wassily Kandinsky, 1866~1944)입니다. 그의 작품 「최초의 추상적 수채화(First abstract watercolor)」는 이미

클림트의 작품 「입맞춤」은 화려한 관능미가
차라리 포근하게 다가옵니다.
사생활이 복잡했던 그에게도 구원은
'따뜻한 사랑'이었을까요.

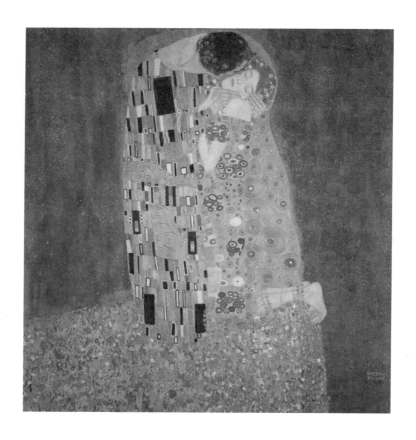

지를 사물의 형상에서 해방시킴으로써 화가의 내면을 정말 자유롭게 표현했다는 평가를 받고 있습니다. 작품 「노랑 빨강 파랑(Jaune-rouge-bleu)」에선 원색을 대비하며 기하학적 추상을 시도했지요.

추상 미술의 전파에 크게 기여한 피카소는 새로운 유파인 입체주의를 열어 갑니다. 피카소는 세잔의 작품에 담긴 '여러 시점'의 조형 이론에 매료됐지요. 더 근원적인 충격은 앞서 언급했듯이 아프리카의 원시 미술이지요. 타히티 원주민을 그린 고갱의 작품에서도 영향을 받았습니다.

다다이즘(dadaism)은 현대 미술에서 저항과 파괴를 실험한 예술 운동입니다. 스위스 취리히에서 시작해 유럽 전역과 미국으로 퍼져 간 국제적 규모의 아방가르드 예술이지요. 흥미롭게도 다다이스트들의 방법론은 '우연'입니다. 기존 현실의 울타리를 부정하는 행위가 의도적이거나 인위적 방법으로 이루어지면 진정한 새로움으로 볼 수 없다고 판단했습니다.

그래서이지요. 마르셀 뒤샹(Marcel Duchamp, 1887-1968)은 변기를 작품으로 전시했습니다. 슈비터스(Kurt Schwitters, 1887~1948)는 쓰레기와 폐품으로 작품을 만들었고요. 다다이즘은 파괴적 예술 행위로 세계의 참된 전체상을 얻으려는 데 목적이 있다고 주장합니다. 세계를 이성적 사유 방식으로 볼 때의 한계를 지적하고, 비합리적이고 신

비적인 방법으로 울타리 너머의 무한한 세계, '존재의 전체상'에 도달하겠다는 거죠.

다다이즘의 정신은 초현실주의(surrealism)로 이어집니다. 대표적 작가는 달리(Salvador Dalí, 1904~1989)입니다. 작품 「환영(Apparition)」에서 달리는 사실적으로 치밀하게 그린 사물의 형상에 여러 환상적인 해석을 담아 '잠재의식'이라는 '동굴'을 파고들며 그 세계를 표출했습니다. 초현실주의 운동은 지금도 진행형입니다. 다다이즘과 함께 예술뿐만 아니라 유럽 문명 전체에 반기를 든 혁명적 예술 운동이라는 평가도 받고 있습니다.

다다이즘과 초현실주의를 어떻게 해석하든, 오늘날 서양 미술이 극한에 이른 것은 분명해 보입니다. 새로운 천 년, 21세기의 새로운 상상력이 절실한 시점이지요.

바로 그 점에서 우리는 서양 미술사의 전개 과정과 다른 동아시아의 미술사에 주목하게 됩니다. 앞서 살펴보았듯이 서양 미술은 이미 이집트와 메소포타미아 미술에서 새로운 시각을 흡수했습니다. 옆얼굴이지만 눈은 정면을 바라보고, 어깨는 정면인데 팔과 다리는 옆인 고대 이집트 그림을 오랜 세월 동안 유럽인들은 경시하거나 심지어 야만적이라고 노골적 폄훼를 서슴지 않았지요. '원근법'이 없다는 게 경멸하는 근거 가운데 하나였습니다. 하지만 「연못이 있는 정원」에 나타나는 '신의 시점'이나 정면을 향한 눈을 가진 옆얼굴의 이미

지, 원근법이 없는 작품 구성은 단순히 수천 년 전의 수준 낮은 작품
이 아니었지요.

대다수가 20세기 최고의 미술가로 손꼽는 피카소의 작품 「이집트
여인(The Egyptian)」을 볼까요? 1953년 91×63.8cm 크기로 그린 이 작
품은 피카소 미술관에 보관되어 있습니다. 그림에는 여러 시점이 충
돌하지요. 옆면 얼굴과 앞 얼굴, 옆에서 본 가슴과 앞에서 본 가슴이
동시에 그려져 입체적 느낌을 줍
니다.

피카소가 이집트 미술과
만나 20세기 미술에 새로운
지평을 연 경험을 되새김질
해 보면, 서양 미술과 동아
시아 미술이 소통할 때 어
떤 '동굴'을 발견할 수 있을
까 기대해 봄 직합니다.

피카소의 「이집트 여인」.
원시 미술에서처럼 '여러 시점'이 충돌하는 것을
확인할 수 있다.

🐂 성찰하는 사람의 '새로운 동굴'

유라시아 대륙의 동쪽과 서쪽 끝이 커뮤니케이션 할 때 새로운 동굴을 찾을 수 있다는 이야기는 공상이나 희망으로 그칠 일이 아닙니다. 관건은 그것을 탐색하는 상상력과 실천이겠지요. 상상력은 기존의 틀에서 벗어난 자유로운 생각, 발상을 전환하는 새로운 생각에서 비롯됩니다. 20세기의 모든 유파들이 파격적 실험을 거듭했듯이 미술가에게 상상력은 생명입니다.

예술과 무관한 일에 종사하는 사람도 로댕의 「생각하는 사람」을 감상하며 감동에 젖는데요, 그 작품과 견주어 전혀 손색없는 작품이 동아시아에 있습니다.

바로 「금동미륵보살반가사유상」입니다.

오해가 없도록 명토 박아 두거니와 우리 민족이 만든 작품이니까 세계 최고라고 주장하는 국수주의적 자부와는 냉정하게 선을 그어야 합니다. 그 못지않게 한국 문화는 모두 식민지 외래문화라는 식민주의(또는 사대주의)적 자학에서도 벗어나야 마땅하지요. 「반가사유상」을 있는 그대로 로댕의 「생각하는 사람」과 더불어 감상해 보기 바랍니다. 삼국 시대인 6~7세기에 제작되었으니까 로댕의 작품보다 1,200년 앞선 작품이지요.

이름이 사뭇 길지만 「반가사유상」으로도 통용—사실 저는 '성찰

하는 사람'으로 명명하고 싶지만—되니까 그렇게 기억하면 됩니다. '반가'는 잘 쓰지 않는 말이지만, 뜻은 사실 간명합니다. '가'(跏)는 '책상다리할 가'입니다. 그러니까 절반만 책상다리했다는 뜻이 '반가'이지요. 왼쪽 다리 무릎 위에 오른쪽 다리를 올린 자세로 생각에 잠겨 있다는 의미입니다. 로댕의 「생각하는 사람」의 앉은 자세는 건강한 사람이 5분 이상 앉아 있기 힘든 자세라고 하죠? 그와 견주면 참 편합니다. '반가'는 오랜 시간 '생각하는 사람'일 수 있는 자세이죠.

손을 얼굴에 댄 모습도 대조적입니다. 「생각하는 사람」이 손등으로 턱을 괴고 있는 반면에 「반가사유상」은 오른쪽 손가락 두개를 볼에 살짝 대고 있습니다. 명상에 잠긴 붓다의 자세에서 비롯되었다고 하죠.

무엇보다 얼굴 표정이 대조적입니다. 우울해 보이는 로댕의 작품과 달리 반가사유상은 미소를 짓고 있습니다. '만족의 미소'가 아닙니다. 슬픔 담긴 미소이지요.

잔잔한 미소를 바라보면 숭고함마저 다가옵니다. 다빈치의 「모나리자」 미소보다 더 신비롭지요.

'미래에 올 부처'인 미륵보살*로 학계에선 추정하고 있습니다. 하지만 미륵보살로 단정할 수 없다는 학자들은 '반가사유상'으로만 불러야 한다고 주장합니다.

> 미륵보살은 석가모니 부처가 죽은 뒤 56억 7천만 년이 되는 해에 내려와 설법으로 272억 인을 교화한다고 알려진 미래 부처입니다. 미륵보살이 나타날 때까지 그 머나먼 미래를 사유하며 명상에 잠겨 있는 자세가 반가사유상이라고 하죠.

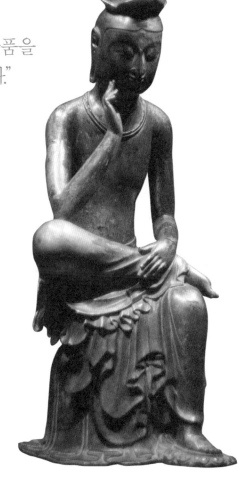

"나는 철학자로서
인간 존재의 최고로 완성된 표징으로
여러 모델을 접했다.
그러나 이만큼 인간의 실존을
평화스러운 모습으로
진실하게 구현한 예술품을
이제까지 본 적이 없다."

「금동미륵보살반가사유상」, 삼국 시대

국보 83호 「반가사유상」은 크기가 93.5cm로 금동으로 만든 반가사유상 가운데 가장 큽니다. 중국의 반가사유상들과 견주어도 고유한 아름다움이 묻어나지요. 더구나 나무도 아닌 금동으로 정교한 작품을 만들었다는 점에서 예술적 가치는 더 높습니다.

삼국 시대 반가사유상은 일본에 영향을 끼칩니다. 일본의 옛 수도 교토에 자리한 광륭사에 반가사유상이 있습니다. 그런데 자세와 표정이 한국의 반가사유상과 거의 같습니다. 한국이 세계에 아직 알려지지 않던 시기에 일본을 방문했던 독일 철학자 칼 야스퍼스(Karl Jaspers, 1883~1969)는 광륭사의 반가사유상을 보고 감동하죠.

"나는 이제까지 철학자로서 인간 존재의 최고로 완성된 표징으로 여러 모델을 접했다. 고대 그리스 신들의 조각도 보았고, 로마 시대에 만들어진 뛰어난 조각상도 본 적이 있다. 그러나 그 모든 것이 아직 완전히 초월되지 않은 지상적, 인간적인 잔재로 남아 있었다. 그런데 미륵반가사유상에는 실로 완전히 완성된 인간 실존의 최고 이념이 남김없이 표현돼 있었다. 그것은 지상에 있는 모든 시간적인 것과 어떠한 형태의 속박을 초월해서 도달한 인간 존재의 가장 청정한, 가장 원만한, 가장 영원한 모습의 상징이라고 생각한다. 나는 수십 년 동안 철학자로 살아왔지만 이만큼 인간의 실존을 평화스러운 모습으로 진실하게 구현한 예술품을 이제까지 본 적이 없다."

야스퍼스만이 아닙니다. 작가 앙드레 말로(Andre Georges Malraux,

1901~1976)는 "지구가 멸망하는 날 가장 먼저 꺼내야 할 작품"이라고 말했지요.

만일 야스퍼스와 말로가 한국에 와서 「반가사유상」을 보았다면, 더구나 나무가 아닌 금동으로 만든 이 작품을 보았다면, 어떻게 말했을까요? 전문가들은 교토 광륭사 반가사유상의 나무는 경상북도 지역에서 자라는 소나무라고 증언합니다. 신라나 백제로부터 넘어간 작품이라는 거죠.

조각만이 아닙니다. 서양화가 한국에 정착한 것은 1910년대 중반인데요. 그 이전에 한국화에서 우리는 고유한 한국미를 발견할 수 있습니다.

그 가운데 하나, 조선 후기 신윤복의 작품 「봄날이여 영원하라」를 소개하죠. '사시장춘(四時長春)'으로 불리는 이 작품은 종이에 엷은 색채로 그린 그림입니다. 서양에서 신윤복과 같은 시기에 살았던 예술가들이 여성의 나신을 즐겨 그리던 바로 그 순간에, 조선의 화가는 사랑을 독창적으로 담아냅니다.

「봄날이여 영원하라」에는 여성의 나신이 없습니다. 얼굴조차 보여주지 않지요. 나무에 가려진 집과 닫힌 방문 아래에 신발 두 켤레만 보입니다. 서둘러 벗었을 남자의 신발과 가지런한 여자의 신발입니

나신으로 어우러진 서양화와 신윤복의 그림 가운데
인간의 언어로 담아낼 수 없는 사랑의 아름다움이
어디서 더 깊게 또는 애틋하게 다가오나요?

신윤복, 「봄날이여 영원하라」, 조선 시대

다. 등장인물은 술병을 들고 어떻게 해야 할까 망설이는 듯한 어린 소녀뿐입니다. 기둥에 붙어 있는 글자가 '四時長春'입니다. 사시는 본디 봄, 여름, 가을, 겨울인데 모두 봄이라는 뜻이지요. 어떤가요. 같은 시대에 젊은 여성의 나신을 즐겨 그린 숱한 서양화보다 더 아름답지 않은가요.

우리는 들머리에서 '그림 같다'는 일상어를 꺼내 들고, 말로 표현할 수 없는 아름다움을 표현한 것이 그림이라고 정리했지요. 나신으로 어우러진 서양화와 신윤복의 그림 가운데 인간의 언어로 담아낼 수 없는 사랑의 아름다움이 어디서 더 깊게 또는 애틋하게 다가오나요? '사시장춘'이 더 관능적이라고 볼 수도 있지요.

신윤복의 풍속화는 그림이 무엇인가를 '조선의 아름다움'으로 은은히 보여 줍니다. 거듭 강조하지만 「반가사유상」과 「봄날이여 영원하라」를 소개하는 이유는 국수주의적 우격다짐이 아닙니다. 예술은 예술대로 평가해야 마땅하죠. 다만, 천 년 넘게 다듬어 온 한국 고유의 예술에 담긴 숭고함과 아름다움을 오늘날의 한국인 대다수가 잃어 가고 있는 것은 아닌지 깊이 성찰하자는 뜻입니다.

서양의 미술사와 동양의 미술사가 20세기에 만났다면, 이제 21세기에는 두 흐름을 소통하고 융합한 새로운 미술사가 전개되겠지요. 피카소의 미술은 그 시작일 뿐입니다.

02

사람은
왜
노래를
부를까

가장 뛰어난 사람은

고뇌를 통하여

환희를 차지한다.

— 베토벤

「사운드 오브 뮤직(The Sound of Music, 1965)」과 「글루미 선데이
(Gloomy Sunday, 1999)」. 두 영화 모두 음악을 주제로 삼았고, 시공간적
배경도 거의 같습니다. 독일의 파시즘이 침략해 오던 시기의 오스트
리아 잘츠부르크와 헝가리 부다페스트가 무대입니다. 두 도시는 가
깝지요.

「사운드 오브 뮤직」이 영화 비평가들 사이에서 '20세기 최고의 음
악 영화'로 꼽히는 반면에, 「글루미 선데이」는 그만큼 대중적이지는
않습니다. 하지만 비평가들 사이에선 「글루미 선데이」의 평가 또한
높습니다. 시공간적 배경이 같지만 영화에 흐르는 음악의 모습은 전
혀 다릅니다.

「사운드 오브 뮤직」은 '견습 수녀' 마리아가 귀족의 집에 가정 교사
로 들어가면서 이야기가 펼쳐집니다. 저택에는 아내를 사별한 귀족과
일곱 명의 자녀가 살고 있지요. 군대식으로 훈육받고 호루라기로 호
출당하는 아이들을 보고 마리아는 충격을 받습니다. 권위주의적인

귀족에 맞서 아이들이 아름다운 자연을 즐길 수 있도록 배려하고 노래를 가르쳐 주죠. 영화 전편에 「도레미 송」을 비롯해 즐거운 음악이 넘실댑니다. 노래로 아이들은 명랑과 건강을 되찾고 마침내 권위주의적 아버지도 바뀌지요. 독일군의 경직된 파시즘 체제가 아이들과 젊은 여성이 함께 부르는 상큼한 노래와 대비됩니다.*

사운드 오브 뮤직, 글루미 선데이

「사운드 오브 뮤직」은 노래가 우리의 삶에 어떤 의미가 있는가를 단적으로 보여 주었고 단숨에 화제가 되었습니다. 권위적인 아버지는 언제 어느 곳에나 있고, 경직된 문화를 풀어 가는 데는 노래만큼 탁월한 무기가 없으니까요.

영화는 아이들의 시선을 통해 사람은 왜 노래를 부르는지 다각도로 증언해 줍니다. 더러는 가정 교사와 아버지 노래의 모방이고, 더러는 즐거운 놀이이고, 더러는 아버지의 눈길을 끌려는 흡인이고, 더러는 사랑의 마음을 전달하는 자기표현

「사운드 오브 뮤직」은 오스트리아 예비역 대령 폰 트라프 일가의 실화를 바탕으로 1959년 미국 브로드웨이의 연극 무대에 처음 올린 뒤 장기 공연 기록을 세운 뮤지컬이었지요. 1965년 영화로 만들어 개봉한 뒤 영화 「바람과 함께 사라지다」의 흥행 기록을 26년 만에 경신했습니다. 세계인의 사랑을 받고 있는 뮤지컬 영화의 고전으로 지금도 지구촌 곳곳에서 뮤지컬 공연이 이어지고 있습니다. 아카데미 작품, 감독, 편곡, 편집, 녹음 5개 부문을 수상했습니다. 미국 로버트 와이즈가 감독했습니다.

「사운드 오브 뮤직」은 아이들의 시선을 통해
사람은 왜 노래를 부르는지 다각도로 증언합니다.

영화 「사운드 오브 뮤직」의 한 장면

입니다. 그 가족이 무대에 올라 함께 부른 노래는 독일군의 침략 앞에 주눅 든 오스트리아 시민들에게 용기를 주는 사회적 의미도 담겨 있지요. 수녀원장을 비롯해 수녀들이 부르는 찬송은 종교적입니다. 사람이 왜 노래를 부르는지 모든 이론적 관점이 영화 속에 두루 나타나지요.

「글루미 선데이」에 나오는 음악은 정반대입니다. '헝가리의 자살 찬가(Hungarian Suicide Song)'로도 불리는 「글루미 선데이」는 말뜻 그대로 '슬픈 일요일'입니다. 헝가리의 피아니스트 세레시 레죄(Seress Rezső)가 1933년 연주곡으로 발표했지요. 가사는 사랑하는 사람의 죽음을 슬퍼하면서 자살로 그와 함께하고 싶다는 내용입니다. 애잔한 멜로디, 죽음을 찬미하는 가사로 자살을 불러온다는 '소문'이 퍼져 갔지요. "죽음은 꿈(Death is a dream)"이라는 노랫말이 적잖은 염세주의자들 가슴에 다가갔을 터입니다. 실화를 바탕으로 독일의 롤프 슈벨(Rolf Schubel) 감독이 1999년에 영화로 만들었지요. 독일군 장교의 질투로 작곡가는 생명의 위기를 맞고 그를 살리기 위해 연인이 노래를 부르지만, 그 노래에 맞춰 피아노를 연주한 음악가는 곧바로 권총 자살합니다.

자, 그렇다면 이제 영화를 넘어 사유해 볼까요. 대체 음악이란 무엇인가, 그 소리의 동굴로 들어가 봅시다.

 ## 사람의 소리, 악기의 소리

무릇 음악(music, 音樂)은 '소리예술'입니다. 지금 이 순간도 당신 주변에서 여러 소리가 들리지요? 소리는 공기의 파동을 통해 사람의 고막에 전달되는 물체의 진동입니다. 모든 소리에는 세기, 높낮이, 맵시가 들어 있지요. 과학자들은 그것을 소리의 3요소라고 하는데 소리의 한자어가 음(音)입니다.

음악은 소리로 생각이나 감정을 표현하는 예술입니다. 물론, 모든 소리가 음악은 아니겠지요. 노래방에서도 어떤 이의 노래는 예술적이지만 다른 이의 노래는 '소음'처럼 들리지 않던가요? 그렇다면 음악과 소리는 어떤 차이가 있을까요?

누군가의 소리를 다른 사람들이 '음악'으로 인식할 때, 그 소리가 음악입니다. 동어 반복처럼 들리지만, 어떤 소리가 음악인지 아닌지는 듣는 사람이 결정한다는 중요한 뜻이 담겨 있습니다. '음악의 거인' 베토벤조차 온 힘을 기울여 작곡한 교향곡의 초연에서 관중의 반응에 긴장한 이유도 여기에 있지요.

소리와 음악의 구별을 '듣는 사람들'이 결정한다고 해서, 음악에 아무런 기준이 없는 것은 아닙니다. 소리가 음악이 되는 데는 일정한 기준이 있으니까요. 먼저 율동(리듬)입니다. 흔히 박자라고도 하죠. 음악

을 연구하는 학자들 가운데는 인간의 심장 박동에서 리듬이 비롯됐
다고 주장하는 사람도 있습니다. 음악은 단순한 소리가 아니라 길고
짧은 소리, 세고 약한 소리가 순차적으로 결합해 있지요. 여기에 , 높
이의 변화가 더하면 '멜로디'입니다. 선율 또는 가락이지요. 여러 소리
가 동시에 표현되면 화성, 하모니입니다. 리듬, 멜로디, 하모니를 음악
의 3요소라고 합니다만, 서양 음악의 발달 과정에서 정립된 이론
이기에 보편성이 있지는 않습니다.

음악 소리에는 사람 소리와 악기 소리가 있습니다.
성악과 기악이지요. 악기의 발달은 음악 역사와 맞물
려 있습니다. 성악과 기악을 결합하는 방식에 따라 인
류는 다채로운 음악을 펼쳐 왔습니다.

음악의 기원은 짙은 안갯속에 있습니다. 그림이나
조각, 건축, 문학과 달리 음악은 쉽게 사라지는 매
체, 소리에 의존하기 때문입니다. 문자가 없던 시대
의 '소리예술'은 더욱 그렇지요. 선사 시대의 벽
화나 유물을 통해서 음악의 흔적을 찾을 수
있을 뿐입니다. 예술의 기원에서 간단히 살
펴본 이론적 관점들에 더해 음악의 특수성
에 근거한 여러 학설이 보태졌습니다. 가령 소
리예술이기 때문에 원시적 형태의 의사소통 수

단으로 음악이 시작됐다는 주장이 있죠. 하지만 그림이나 조각도 소통의 수단이었습니다. 사람은 꼭 소리로만 소통하는 것은 아니니까요. 자기표현의 충동이나 사회적 기원, 종교적 기원 두루 소통을 전제하고 있습니다.

특이하게 음악의 기원과 관련해 성적 충동을 부각하는 학자가 있습니다. 찰스 다윈이 새를 관찰하면서 내놓은 학설에서 비롯했는데요. 이성을 끌어들이려는 성적 충동의 발성을 음악의 기원으로 설명했는데 폭넓은 지지를 받지는 못합니다.* 이성의 호감을 사기 위해 노래를 열정적으로 부르는 사람을 주위에서 누구나 쉽게 발견할 수는 있지만, 예술의 기원으로 제시된 흡인 충동으로 설명이 되나요.

사람들이 음악을 한 이유를 집단 노동에서 찾기도 합니다. 집단으로 일하며 여럿이 힘을 합칠 때에 내는 소리에서 음악의 기원을 발견하는 거죠. 이를테면 서울 근교의 통일동산에 자리한 예술인마을 '헤이리'의 이름은 그 지역에 전통적으로 내려오는 농요에서 따왔습니다. 모내기를 할 때 부르는 농요가 그렇듯이, 집단 노동을 수월하게 하는 방법으로 음악이 나타

이 밖에 언어 억양설과 감정 표출설도 있습니다. 언어 억양설은 18세기에 루소, 헤르더가 주장하고 스펜서가 동조한 학설인데요. 언어가 지닌 자연스런 억양에서 음악 선율의 기원을 찾습니다. 문제는 언어에 억양을 지니지 않는 민족도 있기에 보편적 설명에 한계가 있다는 것입니다. 감정 표출설은 감정이 흥분될 때 나오는 목소리에서 기원을 찾는 학설이지요. 언어 억양설과 이어져 있습니다. 실제로 스펜서가 그렇게 주장했지요. 언어 억양설과 감정 표출설은 언어의 감정적 발성과 음악 선율의 근본적 차이를 간과했다는 비판을 받고 있습니다. 가령 음악의 선율은 높이를 바꾸어도 선율의 의미가 본질적으로는 변화하지 않지만, 누군가가 고성으로 부르짖는 소리는 높이를 바꿀 때 본디 뜻을 잃는다는 거죠.

났다는 데 주목하는 거죠. 예술의 사회적 기원과 맞닿아 있는 관점입니다. 종교 의식에 필수 불가결한 요소로 음악이 시작됐다는 학설은 예술의 종교적 기원에 포괄됩니다. 극적 상황을 고조하거나 출전을 앞둔 군대의 사기를 높이는 일 또한 종교적 범주로 풀이할 수 있겠죠.

그렇다면 원시 시대부터 사람들이 노래를 불러 온 이유를 두 범주로 나눠 볼 수 있습니다. 첫째는 사냥에 성공하기 위해, 또는 전투에서 이기기 위해서입니다. 음악이 지닌 제의적 또는 종교적 성격이지요. 둘째, 사람이 살아가는 데 위안을 받거나 용기를 얻기 위해서입니다. 첫째 범주부터 짚어 볼까요.

산을 뽑아내는 힘, 애잔한 음악의 힘

원시 시대 음악은 사냥에 큰 도움을 주었습니다. 동굴 깊은 곳에 벽화를 그려 놓고 사냥의 성공을 기원했듯이, 노래와 춤으로 사냥의 결실을 소망했습니다. 그 과정에서 사냥에 나서는 사람들 개개인은 힘을 얻고 그 힘을 모을 수 있었지요. 사냥할 때 함께 아우성치는 '소리'에 리듬이 있고 선율이 담긴다면 음악의 기원으로 보아도 손색없겠지요.

그런데 인간은 동물 사냥에 그치지 않았습니다. 인간이 인간을

사냥하는 야만의 역사가 시작됩니다. 인간 사이의 사냥. 바로 전쟁이지요. 사냥할 때처럼 전쟁을 벌일 때도 음악은 등장합니다. 인류 역사의 전개 과정에서 음악이 많이 활용, 아니 이용된 곳 가운데 하나가 전장이었습니다.

음악은 전쟁과 전혀 어울리지 않는 개념으로 다가오기 쉽지만, 현실은 사뭇 달랐습니다. 지금도 마찬가지이지요. 21세기에 들어서서도 끊임없이 크고 작은 전쟁이 벌어지고 있으니까요. 미국-이라크 전쟁, 미국-아프가니스탄 전쟁, 서유럽 국가들의 리비아 폭격, 이스라엘과 팔레스타인의 끝없는 전쟁이 상징하듯이 인류 평화는 아직 요원합니다. 전쟁을 치르는 국가들은 물론, 전쟁에 개입되지 않은 국가들 모두 군대를 보유하고 있고, 군대가 있는 모든 나라에는 군악대가 있습니다.

전쟁이 벌어질 때 음악은 언제나 '동원'되었습니다. 프랑스 나폴레옹 군대가 다른 유럽 국가들과 벌인 전쟁에서 양쪽 모두 병사들은 나팔소리와 북소리에 맞춰 전진했습니다. 총알과 대포알이 쏟아지는 한가운데서도 대오를 유지하며 전진해 나가는 보병들 뒤에는 어김없이 군악대가 있었지요. 그 소리에도 율동과 선율(리듬과 멜로디)이 있기에 음악이라 할 수 있겠지만, 대체 그 음악의 '가치'는 무엇일까요. 동아시아권에서 말하는 '음악'의 본디 뜻 '소리의 즐거움'과는 거리가 너무 멀지요.

전쟁이 벌어질 때 음악은 언제나 '동원'되었습니다.
총알과 대포알이 쏟아지는 한가운데서도
대오를 유지하며 전진해 나가는 보병들 뒤에는
어김없이 군악대가 있었지요.
대체 그 음악의 '가치'는 무엇일까요.

하지만 유럽만이 아닙니다. 동아시아 국가들도 마찬가지입니다. 당장 우리가 살고 있는 한국에서 일어난 전쟁만 톺아보아도 음악이 동원된 사실을 쉽게 확인할 수 있습니다.

남침했던 북의 인민군이 미국의 인천 상륙 작전으로 퇴각하고 미군이 38선을 넘어 압록강까지 들어갔을 때였죠. 중국 인민군이 참전합니다. 막강한 미군 화력에 중국 인민군은 인해 전술로 맞섰지요.

인해 전술은 음악을 이용한 심리전이었습니다.* 중국 인민군은 공격할 때 꽹과리를 치며 자신들의 사기를 높이고 미군에게 공포감을 심어 주었습니다. 당시 그들이 인해 전술을 전개할 때 사용했던 악기는 꽹과리와 피리만이 아니었지요. 아코디언, 나팔, 북, 징이 '연주'됐습니다.

음악을 이용한 심리전은 중국에서 오래전부터 사용해 온 중요한 전략이었습니다. 우리가 흔히 진퇴양난의 위기를 만났을 때 쓰는 '사면초가(四面楚歌)'가 대표적인 보기입니다. 한나라 유방과 초나라 항우가 맞붙어 중국 전역을 거머쥐려던 시점이었지요. '천하의 명장'으로 명성 자자했던 항우가 유방과 싸워 승승장구하다

중국 인민군은 비행기도 없고 대포도 절대적으로 부족한 상태로 참전했기 때문에 '인해 전술'을 쓸 수밖에 없었습니다. 미군의 대포, 함포, 비행기가 육해공에서 퍼붓는 엄청난 화력 앞에 중국 참전군 사령관 팽더화이(팽덕회)가 믿을 '전력'은 사람뿐이었습니다. 그런데 미군 주도의 유엔군과 중국 인민군이 처음 맞붙은 전투에서 미군은 패배했습니다. 캄캄한 밤에 피리를 불고 꽹과리를 치며 달려드는 인민군의 인해 전술 앞에, 미군의 '막강 화력'은 무너져 내렸지요. 낮에는 숲이나 동굴에서 취침과 휴식을 하고, 밤중에 일어나 달려드는 인민군이 피리를 불고 꽹과리를 칠 때 대다수 미군은 공포에 젖어들었답니다. 참전했던 미군 병사들은 "저녁에 징과 꽹과리 소리만 울려도 기가 꺾이고 사기가 떨어져 퇴각 준비를 했다"고 증언했습니다.

가 결정적 패배를 당했을 때, 한나라가 쓴 전략이 바로 노래였습니다. 항우가 군사들과 더불어 산기슭에서 진을 치고 있는데, 홀연히 어디선가 피리 소리가 애잔하게 들려왔지요. 병사들에게 고향을 떠올리게 하는 초나라 노래가 이어졌습니다. 요즘 음악 문법으로 말하면 성악과 기악의 소박한 결합이지요. 한나라 병사들이 초나라 포로들에게 배워 불렀지요. 그 노래에 구슬픈 피리 소리가 한밤중에 들려오면 뒤숭숭할 수밖에 없겠지요.

피리 소리가 유방과 항우의 운명을 가릅니다. 피리 소리를 배경으로 고향 노래가 구슬프게 밀려와 끊어지는 듯 다시 이어지고, 높아지는 듯 다시 낮아지며 사방으로 퍼져 가자 어느새 초나라 군사들 대다수는 고향에 두고 온 처자식, 부모를 생각하며 하염없이 눈물을 흘렸습니다. 하나둘 대오를 이탈하는 사람이 생기면서 어느 순간 너도나도 빠져나갔지요. 항우가 새벽에 깼을 때 진영에 남아 있는 군사는 고작 800여 명이었답니다.

항우는 시를 남깁니다. "힘은 산을 뽑고 기운은 세상을 덮었건만 때는 불리하고 말은 가려 하지 않는구나." 사랑하는 여인은 자결하고 자신도 최후를 맞았지요. 중국 역사상 가장 싸움을 잘했던 장군, 힘이 산을 뽑을 정도였다는 '역발산기개세(力拔山氣蓋世)'의 명장이 도저히 이길 수 없었던 '적장'은 노래와 피리 소리, 바로 음악이었습니다. 동서남북 사방에서 초나라 노래

가 들려온다는 '사면초가'는 노래의 힘을 여실히 입증해 주는 역사적
실례입니다.

 ## 아직 클래식을 듣지 못한 슬픔

음악의 영적 차원은 전쟁에서만 찾을 수 있는 게 아닙니다. 전장의
범주 외에 평화의 범주가 있으니까요. 살아가는 데 위안을 받거나 용
기를 얻는 과정에 음악이 자리하고 있습니다. 삶에 용기를 주는 대표
적인 음악으로 많은 사람이 '클래식'을 꼽죠.

클래식(classic)은 문자 뜻 그대로는 '고전 음악'입니다. 서양의 전통
적 작곡 기법이나 연주법에 의한 음악을 이르지요. 모두 그렇지는 않
겠지만 아이돌 노래와 춤에 깊숙이 젖어 있는 청소년에게 클래식은
고리타분한 현학적 취향으로 다가올 수도 있습니다.

여기서 클래식을 꼭 들어야 한다고 강요할 뜻은 전혀 없습니다. 노
래 부르는 이유가 사람마다 다르듯이 음악 취향도 얼마든지 다를 수
있으니까요. 대중가요를 폄훼할 뜻도 없습니다.

다만, 지금 이 순간까지 클래식을 제대로 한번 감상하지 못했다면,
더 미룰 것 없이 곧장 이 책을 접어 두고 감상해 보길 간곡히 권합니
다. 저는 이십대 후반에야 비로소 클래식에 귀 열리기 시작했습니다.

조금 더 일찍 클래식을 알았더라면, 후회가 들 정도입니다.

클래식은 인류의 음악사가 이룬 열매로, 서양에서 발달한 모든 악기 소리를 담았습니다. 진지하게 클래식 음악과 만날 때, 왜 인간이 음악을 만들어 왔는지, 왜 음악을 즐기는지 느낄 수 있지요. 일상의 언어로 표현하거나 나눌 수 없는 깊은 커뮤니케이션이 음악을 통해 이뤄질 수 있습니다.

진부할지 모르지만, 대다수 전문가와 애호가들이 '클래식의 상징'으로 꼽는 작품부터 감상할 필요가 있습니다. 많은 사람, 그것도 전문가들이 입을 모아 높이 평가하는 데는 이유가 있으니까요. 베토벤의 교향곡 5번 C단조. 흔히 「운명」으로 불리는 교향악을 들어 볼까요. 제1악장 첫머리의 웅장한 울림은 언제 들어도 '각성'을 줍니다. 작곡자 자신이 그 대목을 다음과 같이 간명하게 설명했습니다.

"운명은 이렇게 문을 두드린다."

베토벤을 모르는 사람은 없겠지만, 그가 왜 악성, 음악의 성인으로 불리는지 정확히 아는 사람은 드뭅니다. 기나긴 음악의 역사에서 한 인간이 '성인'으로 불리는 데는 그만한 이유가 있지 않을까요.

루드비히 베토벤(Ludwig van Beethoven, 1770~1827)은 프랑스 혁명의
기운이 무르익어가던 1770년 지금은 독일의 중심 도시가 된 본에서
가난하고 술을 과도하게 마시던 음악가의 아들로 태어났습니다. 어머
니는 병약했죠.

아버지는 아들을 위대한 음악가로 키운다며 혹독하게 교육했습니
다. 네 살 때부터 피아노 앞을 떠나지 못하게 했고, 심지어 바이올린
을 건넨 뒤 방 안에 가두는 폭력도 서슴지 않았지요. 만일 그때 베토
벤에게 아버지에 대한 반항심이 커졌다면, 그의 천재성은 발현되지
못했겠죠. 다행히 베토벤은 가혹한 아버지의 교육을 받아들였고 음
악을 즐겼습니다. 집안 형편으로 베토벤은 열다섯 살에 돈을 벌기 위
해 피아노 교습에 나섭니다.

 베토벤 음악은 왜 거룩한가?

베토벤이 열일곱 살 때 병약했던 어머니가 폐병으로 세상을 뜹니
다. 큰 슬픔이었지만 베토벤은 시련을 이겨 내며 성숙해 가지요.

인간은 결국 죽을 수밖에 없는 존재라는 자각, 생명의 유한성과 구
원의 문제를 깊이 성찰해 가는 계기가 됩니다. 그 무렵에 오스트리아
의 빈으로 모차르트를 찾아가 만난 일화가 남아 있습니다. 당시 음악

베토벤은 「운명」 첫머리를 간명하게 설명했습니다.
"운명은 이렇게 문을 두드린다."
운명을 작곡한 노트 여백엔 "나 자신의 운명에
목을 조르고야 말겠다."라고 썼지요.

베토벤 교향곡 5번 C단조 「운명」의 첫머리

가로서 전성기를 구가하던 모차르트는 '청소년 베토벤'의 연주를 들으며 감탄하죠. "머지않아 세상에 천둥을 울릴 날이 있을 것"이라고 말했답니다. 베토벤은 자신감을 얻습니다. 스물두 살에 아예 빈으로 이사를 가지요. 당시 빈은 유럽 음악의 중심이었습니다. 여러 음악가들을 찾아가 스승으로 모시며 그들의 세계를 두루 '흡수'합니다.

스물다섯 살이 되었을 때 베토벤은 수첩에 "나도 이제는 스물다섯 살이다. 인간으로서의 전 역량을 드러내야 할 나이가 된 것이다."라고 씁니다. 음악가로서 자신의 세계를 이루겠다고 다짐했던 바로 그 시점에, 베토벤은 청력을 잃어 가기 시작합니다. 음악가로선 치명타이지요. 청력을 거의 잃은 서른한 살 때 베토벤은 친구에게 쓴 편지에서 "내가 얼마나 나를 저주하였는지 모르네."라고 씁니다.

충분히 이해할 수 있는 상황이죠. 하지만 청력을 잃은 음악가 베토벤은 그 편지에서 다짐합니다.

"그러나 가능하면 이 처절한 운명과 싸워 보고 싶네."

지구촌의 대다수 사람에게 '클래식의 상징'인 교향곡 「운명」이 그로부터 7년 뒤인 1808년 초연됩니다. 셀 수 없이 손질을 거듭했습니다. 베토벤은 「운명」을 다듬으며 자신이 썼던 유서의 한 대목을 되뇌었으리라 짐작됩니다. 자살 결행을 보류했을 때 쓴 유서에서 베토벤은 호소합니다.

"모든 불행한 사람들이여! 당신과 같은 한낱 불행한 사람이 자연

의 갖은 장애에도 불구하고 우수한 사람들과 예술가의 대열에 참여
하고자 전력을 다하였다는 것을 알고 위로를 받으라!"

「운명」을 작곡한 노트의 여백엔 "나 자신의 운명에 목을 조르고야
말겠다."라고 썼지요. 운명이 문을 두드린 1악장의 도입은 이내 청중
을 압도하는 강렬한 연주로 이어집니다. 2악장에 들어서면 조용한 선
율이 심금을 울리며 명상에 잠기게 합니다. 3악장에서 다시 분위기
가 달라집니다. 4악장까지 모두 들으면 누구나 자신이 삶에서 부닥친
역경을 벗어나는 데 용기를 얻지요.

당시 프랑스 대혁명의 현장에서 민중이 부른 노래들이 베토벤에게
영감을 주었습니다. 오랜 세월 이어 온 왕과 귀족들의 신분제 정치 체
제를 끝장내는 시민 혁명이 파리에서 유럽의 다른 나라, 도시들로 퍼
져 갈 때, 베토벤은 환호합니다. 1808년 처음 발표된 「운명」의 연주
시간은 30분이 채 못 되지만, 그 이후 200년을 넘어 지금까지 국가와
인종을 넘어 연주되고 있습니다.

「운명」보다 조금 일찍 발표된 작품이 3번 「영웅」입니다. 프랑스 대
혁명을 열정적으로 받아들인 베토벤은 그 혁명을 유럽으로 퍼뜨리는
데 기여한 나폴레옹을 '영웅'으로 흠모하지요. 나폴레옹을 염두에 두
고 창작한 교향곡 3번의 표지에 '보나파르트를 위하여'라는 제목을
썼을 정도입니다.

하지만 첫 공연을 앞두고 나폴레옹이 스스로 황제에 올랐다는 소

식이 전해집니다. 베토벤은 큰 실망에 잠기죠. 왕정을 무너뜨린 시민 혁명의 끝자락에서 나폴레옹이 다시 황제로 올라서자 베토벤은 그 또한 권력욕에 사로잡힌 평범한 인간이라고 판단합니다. 황제가 된 나폴레옹에게 앞다퉈 아부하는 사람이 늘었지만, 베토벤은 분노가 치밀어 올라 자신이 쓴 곡의 표지를 뜯어내 갈기갈기 찢었습니다. 제 목을 다시 썼지요. '영웅 교향곡, 위대한 인물에 대한 추억을 기리며' 라고요. 베토벤의 당당함이 묻어나는 대목입니다.

베토벤의 음악적 성취는 마침내 1824년 교향곡 9번 「합창」에 이릅니다. 「합창」은 베토벤이 청력을 모두 잃은 뒤에 창작한 작품입니다. 1악장과 2악장은 기구한 운명에 맞서는 강렬한 의지를 담았고, 3악장의 안정감을 거쳐 마지막 4악장에서 삶의 기쁨을 힘차게 예찬합니다. 합창까지 넣어 성악과 기악을 결합했지요. 합창의 가사는 프리드리히 실러의 시 「환희의 송가」입니다. 모든 인간은 형제라는 인류애를 찬양하는 내용이죠. 「합창」 4악장을 들으면 누구나 숭고함에 잠기게 됩니다.

베토벤은 "예술은 가난한 사람들의 행복을 위해서 바쳐지지 않으면 안 된다"고 생각했고 그 맑은 성찰을 작품으로 구현했습니다. 「합창」은 '인간의 힘으로 쓸 수 있는 가장 완전하고 위대한 곡'이라는 격찬을 받아 왔습니다. 실제로 합창은 수많은 사람에게 힘과 용기를 주었지요. 한국을 비롯

한 세계 여러 나라의 음악계가 새해를 맞을 때 가장 많이 연주하는 곡이 바로 「합창」입니다.

「합창」을 창작하는 데 걸린 세월은 자그마치 30년입니다. 1824년 5월, 오스트리아 빈에서 베토벤의 지휘 아래 첫선을 보였을 때, 그는 관중 사이에 천둥처럼 쏟아지는 박수 소리를 듣지 못했습니다. 「합창」 초연 3년 뒤 베토벤은 영면에 듭니다. 그에게 '악성'이라는 명예가 따른 이유는 베토벤이 자신에게 다가온 가난과 고난, 청력 상실의 역경, 몇 차례의 자살 유혹을 모두 이겨 내며 어둠을 밝히는 빛으로 고귀한 삶을 살았을 뿐만 아니라 그것을 사람들과 나누기 위해 음악에 담았기 때문입니다.

만일 베토벤이 청각 장애가 왔을 때 음악가로서 저주를 받았다며 자살할 결심을 실행에 옮겼다면, 인류는 「운명」도, 「합창」도 지니지 못했겠지요. 베토벤은 이미 오래전에 죽어 그의 몸은 먼지로 사라졌지만, 그가 만든 「운명」과 「합창」의 소리를 인류는 지금도 들을 수 있고, 이 곡들을 들으며 삶에 용기와 환희를 느낀다는 사실 자체가 사람이 왜 예술을 하는지를 웅변해 줍니다.

베토벤이 직접 한 말은 아니기에 신뢰성에 의문은 남지만, 그의 제자 카를 체르니에 따르면 교향곡 5번 「운명」의 들머리는 베토벤이 빈의 숲을 산책할 때 들은 노랑 촉새의 지저귀는 소리에서 착상됐다고 합니다. 새소리 "째째재 잭"의 리듬과 멜로디를 웅장하게 담아냈다고

볼 수 있지요. 그 제자의 증언이 맞다면, 클래식의 '상징' 또한 자연의 모방인 게죠. 어쩌면 바로 그렇기에 시간과 공간을 넘어 많은 사람의 사랑을 받고 있는지도 모르겠습니다.

아직도 「운명」이나 「합창」을 1악장에서 4악장까지 전곡으로 들어 보지 못했다면, 지금 당장 시간을 내기 바랍니다. 베토벤의 교향곡이 와 닿지 않는다면, 사뭇 다른 분위기로 작곡한 「월광 소나타」나 「현악 4중주곡」을 추천합니다. 두 작품 모두 음악 전문가들이 상찬하는 곡이거든요.

예전과 달리 21세기에 들어선 오늘날에는 누구나 인터넷으로 음악을 감상할 수 있습니다. 저 또한 지금 이 글을 쓰면서 그 자신 '전설'이 된 카라얀(Herbert von Karajan, 1908~1989)이 지휘한 「운명」을 틀어 놓았는데요. 잠시 글쓰기를 멈추고 감상에만 몰입하겠습니다.

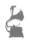 **사람들 죽이며 감상한 클래식**

베토벤과 소통하면 우리는 북이나 나팔, 피리와 같은 악기만 전쟁에 이용당했을 뿐, 클래식 음악은 사람들의 평화에 기여했다고 생각할 수 있습니다. 하지만 꼭 그런 것은 아닙니다.

베토벤 당시에는 아직 통합되지 못한 독일이 마침내 근대 국가로

모양을 갖출 때 음악계의 거장으로 떠오른 작곡가가 있었으니 그가 리하르트 바그너(Wilhelm Richard Wagner, 1813~1883)입니다. 바그너는 베토벤을 존경해 다음과 같이 말했습니다.

"교향곡을 쓸 권리는 베토벤에 의하여 소멸하였다. 이 최후의 교향 곡은 음악을 그 특수한 요소에서 구해 내고, 보편적 예술에 결합한 것이다. 그것은 미래 예술의 인성적 복음이다. 그 이상 진보할 수는 없다."

바그너는 「탄호이저」, 「니벨룽겐의 반지」, 「로엔그린」, 「트리스탄과 이졸데」와 같은 명곡을 숱하게 남겨 음악사에 한 획을 그은 예술가입 니다. 게르만 민족의 신화를 바탕으로 장대한 서사와 웅장한 선율로 구성한 그의 창작들은 19세기에 통일 국가를 형성한 독일인들의 갈 채를 받았지요. 일찍이 소설가 토마스 만은 "한 명의 사상가 이자 인격체로서의 바그너는 수상쩍은 인물이다. 그러나 예술가로서의 바그너를 거부하는 일은 불가능하다"고 평 했습니다. 음악가, 예술가로서 바그너의 창작은 논란의 여지가 없 는 걸작이라는 찬사인데요.

하지만 베토벤에는 없는 수사가 바그너에 붙어 있죠. "사상가이자 인격체로서의 바그너는 수상쩍은 인물"이라는 대목이 그렇습니다. 어 쩌다가 바그너는 그의 예술을 높이 평가한 사람들에게조차도 '수상 쩍은 인물'이 되었을까요.

그 이유는 분명합니다. 바그너가 인종 차별주의자였기 때문입니다. 바그너는 수필 「자유로운 생각」에서 "우리는 언제나 본능적으로 유대인과의 접촉에 불쾌감을 느낀다"고 적었습니다. 심지어 「음악에서의 유대주의」라는 글에선 "유대주의는 현대 문명의 사악한 정신"이라고 썼지요. 악성 베토벤이 모든 인류의 형제애를 부각한 합창을 창작한 나라에서 바그너처럼 독일 국가주의에 함몰된 정신이 나타난 것은 비극입니다.

하지만 더 큰 비극이 바그너가 숨진 뒤 일어납니다. 바그너가 묻힌 뒤 꼭 반세기 만에 독일의 수상이 된 아돌프 히틀러는 바그너 음악의 '마니아'였습니다. 히틀러의 나치당 정권은 바그너의 곡을 자신들의 선전 도구로 적극 활용했지요. 히틀러가 나치 군대를 사열할 때나 중요한 작전을 세울 때에도 바그너의 곡을 연주했습니다.

바그너 자신은 유대인 학살과 직접적 관련이 없지만, 그를 숭배한 히틀러에 의해 그의 음악은 이용당할 만큼 이용당했습니다. 특히 「니벨룽겐의 반지」의 한 대목인 '발키리의 비행(The Ride of the Valkyries)'이 그렇습니다. 발키리는 '전쟁의 처녀'로 게르만 신화의 모태인 북유럽 신화에 나옵니다. 하늘을 날아다니는 말을 타고 작은 날개가 달린 투구에 갑옷을 입은 아름다운 여성으로 흔히 그려집니다. 발키리의 어원이 '전사자를 선택하는 자'라는 데서 짐작할 수 있듯이, 발키리에게 선택된 사람은 전투에서 패배한(또는 패배하는 운명의) 전사자

입니다. 바그너는 발키리가 하늘을 날아다니는 말을
타고 곧 죽을 사람을 찾아 전장에 나서는 것을 음악
으로 형상화했는데요. 히틀러가 바그너
의 음악 가운데 가장 좋아한 곡입니다.

히틀러는 바그너를 전 유럽과도
바꿀 수 없다고 공언했습니다. 실제로
바그너 음악은 나치가 유럽 전 지역을 쑥밭으로 만들 때 연주됩니
다. 전장에서 독일의 탱크 부대가 질주해 나갈 때 '발키리의 비행'을
틀었고, 전폭기가 폭탄을 쏟아부을 때도 조종사들이 그 음악을 들
었습니다.

그래서이지요. 프란시스 코폴라 감독은 미국의 베트남 전쟁을 비
판적으로 담은 영화 「지옥의 묵시록(Apocalypse Now, 1979)」에서 바그
너의 음악을 삽입합니다. 미군의 공격용 헬기들이 하늘을 가득 채운
채 네이팜탄으로 베트남 민간인들까지 무차별 학살하는 '영화 최고
의 장면'에서, 공격을 지휘하는 미군 소령이 스피커로 크게 튼 음악
이 '발키리의 비행'입니다. 3D영화 「아바타(Avatar, 2009)」에서도 공격
헬기 부대들이 나비족의 근거지를 불태우는 장면에서 지휘관이 '발
키리의 비행'을 틀어 놓습니다. 물론, '발키리의 비행'을 히틀러가 좋
아했고, 실제 전투에서 사람들을 학살할 때 이용됐다고 해서 그 작
품의 음악적 가치가 떨어지는 것은 아니니까 선입견을 품을 필요는

바그너 음악은 나치가 유럽 전 지역을
쑥밭으로 만들 때 연주됩니다.
전장에서 독일의 탱크 부대가 질주해 나갈 때
'발키리의 비행'을 틀었고,
전폭기가 폭탄을 쏟아부을 때도
조종사들이 그 음악을 들었습니다.

없습니다.

 ## 음악의 요람: 초승달 지대

지금까지 전쟁과 평화에서 음악은 어떤 모습이었는지 살펴보았는데요. 음악이 전쟁에 이용되든 평화에 활용되든 역사에서 우리가 얻을 수 있는 교훈은 명확합니다. 바로 음악의 힘입니다. 사람의 마음을 감동케 하고 움직일 수 있는 힘이 음악에 있다는 진실을 인류는 초기부터 정확하게 인식하고 있었습니다.

선사 시대의 음악적 유물이 동굴에서 발견되었지만, 전문 학자들은 서양 음악의 요람을 지중해 동쪽 끝을 포함하는 '비옥한 초승달 지대'*로 꼽습니다. 음악의 역사적 전개 과정 또한 미술이 그랬듯이 보편적인 시대 구분에 따라 설명되고 있는데요. 그만큼 예술이 당대 사회

비옥한 초승달 지대(Fertile Crescent)는 3,000㎞에 이르는 낫 모양의 회랑 지대로, 지중해 동쪽 해안부터 페르시아 만까지 이집트·레바논·시리아·터키 남부·이란·이라크를 아우릅니다. 구석기 유목민이 1만 년 전 정착해서 도시와 문명을 일궈 냄으로써 신석기 시대로 들어서지요. 당시 수메르인들이 사용한 쐐기 모양의 설형 문자는 세계 최초의 문자로 공인받았습니다. 초승달 지대는 미국의 동양학자 제임스 헨리 브레스테드(1865~1935)가 처음 쓰기 시작한 용어이지요. 초승달 모양을 한 비교적 비옥한 지역입니다. 당시에는 오늘날보다 더 온화하고 농사짓기 좋은 기후였습니다. 그리스·로마 문명의 토대가 된 고대 국가인 바빌로니아·아시리아·이집트·페니키아가 이곳에 자리 잡았습니다. 인류가 알고 있는 최초의 문명이 이 초승달 지대에서 일어났다는 가설은 1948년 이후 방사성탄소연대측정법이 발달하면서 사실로 확인되었습니다. 기원전 8000년부터 원시적 농업이 이루어졌고 촌락이 형성되었으며 관개시설도 이용했습니다.

와 무관할 수 없다는 뜻이 되겠지요.

초승달 지대의 한쪽 끝 이집트에서 음악이 번영했다는 사실을 입증해 주는 유적이나 유물들은 많습니다. 고대 이집트인은 음악의 힘을 종교 행사와 제사, 청소년 교육에 활용했습니다. 음악을 하는 이유가 사회적-종교적 요인에 있었던 셈이지요. 시간이 흐르면서 세속적이고 감각적인 음악의 비중이 점점 커졌습니다. 음악예술을 하는 개인적·심리적 요인으로 설명할 수 있겠지요.

비옥한 초승달 지대의 고대 유대 음악은 성경에 기록이 많이 남아 있듯이 유대교의 제사와 밀접하게 연관되어 있습니다. 「시편(Psalms)」은 본디 일정한 선율에 따라 부르던 노랫말이었지요.

고대 그리스에서 음악은 신과 소통하는 방법이었습니다. 그리스 신화에서도 음악이 중요하게 다뤄지고 있죠. 그리스인에게 음악은 체육 아닌 모든 것을 포괄하는 총칭적 술어 개념이었습니다. 뮤즈 여신들이 관장해서 실행하는 예술과 학문을 음악이라 했지요. 그래서 '무지카'는 문화적·지적인 학문 과목을, '짐나스티카'는 신체 운동이 따르는 과목을 지칭했습니다. 조율·악기·선법·리듬을 포괄하는 음악의 과학적 원리가 발전된 곳도 그리스입니다.

음악을 어떻게 볼 것인가를 놓고 그리스 철학자들이 벌인 논의도 흥미롭습니다. 플라톤(Platon, 기원전 427~기원전 347)은 사람의 성격과 음악 사이에 상응 관계가 있다고 판단했습니다. 음악은 하늘의 조화

고대 그리스에서 음악은
신과 소통하는 방법이었습니다.

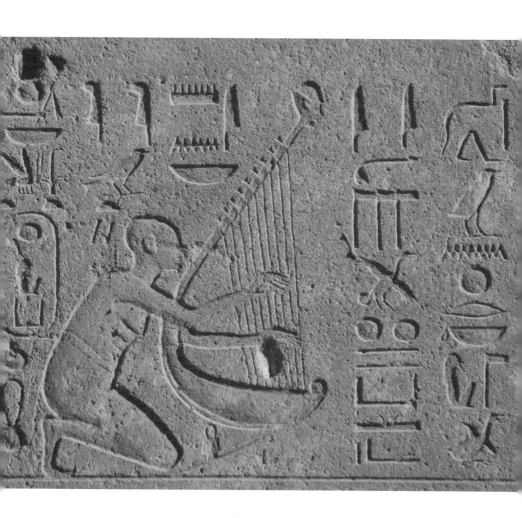

를 모방하고 반영한다고 생각했지요. 리듬과 멜로디는 천체 구조의 움직임을 모방하고 있으므로 우주의 도덕적 질서를 반영한다고 보았습니다. 하지만 바로 그렇기에 지상의 음악은 불신했지요. 특히 사람들에게 끼치는 정서적 영향을 우려했습니다.

아리스토텔레스(Aristoteles, 기원전 384~기원전 322)는 음악에 사람의 성격을 이루는 힘이 있다는 플라톤의 주장에 동의했습니다. 하지만 지상의 음악에 대한 플라톤의 불신에는 동의하지 않았습니다. 예술이 모방이긴 하지만 그 안에 진리를 담을 수 있다고 생각했으니까요. 행복과 즐거움이라는 지상의 가치는 개인과 국가 모두에게 필요하다고 주장했습니다.

그리스 음악을 계승한 고대 로마 음악은 독자적 세계를 형성하지는 못했습니다. 로마인들이 그리스인들보다 우수하지 못했기 때문이 아니라, 서로의 관심 영역이 차이가 컸기 때문이지요. 미술사에서도 짚었듯이 로마인들은 그리스인들과 달리 실질적이고 실용적인 사람들이었습니다. 음악을 축제나 행진에 사용하면서 음악의 예술성이 세속화합니다. 현실을 중시하면서 악기의 발달도 활발하게 이뤄졌습니다. 현대의 트럼펫과 유사한 리투스, 혼과 비슷한 부키나, 원형 극장용 오르간을 비롯해 많은 악기가 개발되었지요.

그런데 기독교가 로마의 국교로 공인되면서 음악에 종교적 의미가 커졌습니다. 기독교의 음악관에 큰 영향을 끼친 신학자 아우구스티

누스(Aurelius Augustinus, 354~430) 도 음악에 매혹되었습니다. 그는 종교에서 음악의 유용성을 가치 있게 여겼지요. 음악의 근거는 수학적이며 천상의 운동과 질서를 반영한다고 주장했습니다.

하지만 아우구스티누스는 음악의 감각적 요소를 두려워하여 선율이 말보다 중시되는 상황까지 원하지는 않았습니다. 아우구스티누스가 가사를 강조한 이유입니다. 중세 유럽의 음악사의 중심에 '기독교 성가'가 자리한 이유이기도 합니다. 가톨릭교회가 유럽 전역에 세력을 형성하면서 로마 성가는 유럽 음악의 공통된 기반이 되었지요. 성가의 성립과 확산에 당시 교황 그레고리우스 1세의 업적이 컸기 때문에 '그레고리오 성가(Gregorian chant)'라는 말이 생겼습니다.

철학 거장의 음악론, 음악 거장의 인간론

르네상스를 거쳐 '신중심주의'에서 '인간중심주의'로 전환한 근대 사회에서도 음악은 '천상의 질서'라는 사유의 틀을 유지합니다. 천문학자 요하네스 케플러(Johannes Kepler, 1571~1630)는 음악을 '천체의

조화' 차원에서 바라보았습니다. 근대 철학의 문을 연 르네 데카르트 (René Descartes, 1596~1650)는 음악의 근거를 수학적으로 생각했지요. 음악으로 빚어지는 부도덕한 효과를 막기 위해 데카르트는 중용의 리듬과 단순한 선율을 강조합니다. 데카르트는 음악에 관한 한 아주 충실한 플라톤주의자였습니다.

라이프니츠(Gottfried Wilhelm von Leibniz, 1646~1716)는 음악이 우주의 리듬을 반영한다고 보았습니다. 하지만 독일 철학을 정초한 임마누엘 칸트(Immanuel Kant, 1724~1804)는 예술에서 음악을 최하위에 두었는데요. 특히 아무런 가사가 없는 음악을 불신했습니다. 노랫말이 없는 음악은 즐거움을 줄 수는 있어도 교양에 어떤 도움도 주지 못한다고 판단했지요. 칸트에게 음악은 시와 더불어 있을 때 가치 있게 됩니다.

근대 철학을 완성했다는 평가를 받는 '철학의 거장' 프리드리히 헤겔(Georg Wilhelm Friedrich Hegel, 1770~1831)은 음악이 여러 정서를 표현하는 특별한 능력을 지닌다고 주장했습니다. 하지만 그 또한 칸트가 그랬듯이 성악을 기악보다 가치 있게 보았지요. 심지어 가사가 없는 음악은 주관적이고 불명확하다고 보았습니다.

철학자들이 성악, 특히 노랫말을 중심으로 사고하는 것은 그들이 이성적 판단을 중시하기 때문입니다. 근대 철학의 정점으로 평가받는 헤겔이 예술을 철학보다 '아래'로 본 이유이기도 하죠. 하지만 헤

겔과 똑같은 해인 1770년에 태어난 베토벤은 헤겔이 철학에서 이룬 '이성의 세계' 못지않게 음악에서 '감성의 세계'를 활짝 열었습니다.

흔히 유럽 근대 음악은 18세기 말에서 19세기 초에 걸쳐 오스트리아 빈을 무대로 활동한 하이든, 모차르트, 베토벤 3인에 의해 확립되었다고 분석합니다. 하이든은 교향곡이나 현악사중주곡의 형식을 탐구했고, 모차르트는 여러 기악을 활용해 자유롭고 다양하게 음악을 전개했죠.• 마침내 베토벤에 이르러 강렬한 인간적 표현에 이릅니다.

베토벤과 같은 시대를 살아가던 헤겔이 모차르트에게 찬사를 보내면서도, 정작 베토벤에 대해서는 방대한 저술 어느 곳에서도 언급조차 하지 않은 것은 주목할 만합니다.

헤겔 저작에서 클래식 음악을 거론하는 대목이 나오는데 그때도 무슨 까닭인지 음악가의 이름을 적지 않았지요. 하지만 앞뒤 문맥으로 미루어 베토벤이 틀림없다고 전문가들은 분석합니다.

헤겔은 "그런 음악의 특징적인 면모는 언제라도 음악적 아름다움의 최종 한계를 넘어설 위험을 불러일으킨다. 특히 힘

'고전 음악의 세 거장'은 기악 중심으로 창작했지만 그렇다고 해서 성악을 경시하진 않았습니다. 하이든의 종교 음악, 모차르트의 오페라와 종교 음악은 훌륭한 창작품들입니다. 이미 짚었듯이 베토벤은 자신의 음악적 열정을 모두 쏟아부은 제9교향곡 「합창」에서 성악을 도입했지요. 교향곡에 성악을 도입함으로써 베토벤은 음악의 문을 활짝 열어 놓았다는 평가를 받고 있습니다. 베토벤의 「합창」을 연주할 때, 합창에 참여하는 사람들의 숫자는 끝없이 늘어날 수 있으니까요. 1만 명이 합창에 참여하는 공연도 종종 있습니다. 가령 2011년 8월 15일, 광복절을 기념해 경기도 파주의 임진각에서 연 베토벤 「합창」 공연 때는 마지막 4악장에서 1만 명의 관객이 함께 '합창'을 노래했습니다.

음악을 '천체의 조화' 차원에서 바라본 케플러

중용의 리듬과 단순한 선율을 강조한 데카르트

음악이 우주의 리듬을 반영한다고 본 라이프니츠

성악을 기악보다 가치 있다고 본 헤겔

가사가 없는 음악을 불신한 칸트

과 이기성과 악과 충동과 기타 배타적인 열정의 극단을 표현하려는 의도가 있을 때 더욱 그러하다"고 지적합니다.

아마도 헤겔은 동시대인들로부터 이미 추앙받고 있던 베토벤을 정면으로 비판하기엔 부담이 컸으리라 짐작됩니다. 흥미로운 점은 헤겔이 언급한 "음악적 아름다움의 최종 한계를 넘어설 위험"이라는 대목입니다.

음악적 아름다움에 최종 한계가 있다는 발상이나 그것을 넘어서는 걸 '위험'으로 보는 헤겔의 이성 철학은 '사상적 오만'입니다. 인간의 이성으로 포착할 수 없는 세계를 드러내는 작업이 예술임을 깨닫지 못한 탓이지요.

베토벤을 비롯한 음악가들은 인간을 '이성적 존재'로만 예단하지 않았습니다. 베토벤은 감성과 의지를 중시했지요. 반면에 헤겔을 정점으로 한 근대 철학은 이성을 중시하고 감성을 경계 또는 멸시했습니다. 헤겔이 숨을 거둘 무렵에 '절대 이성'을 전제로 한 헤겔 철학의 한계가 활발하게 논의되기 시작합니다.

21세기인 지금, 헤겔의 철학은 아직도 많은 철학자들의 탐구 대상입니다. 헤겔의 변증법적 논리가 철학사에 끼친 영향은 깊고 넓지요. 하지만 헤겔 철학 체계 그대로 오늘의 현실을 설명하는 데는 한계가 또렷합니다. 대조적으로 베토벤의 음악은 21세기에 들어서서도 많은 사람의 사랑을 받고 있습니다. 그 음악을 수정하

거나 비판하기보다는 가능한 한 더 '원음'에 가까이 다가
서려는 열망이 클 정도입니다.

똑같은 해에 출생한 '철학의 거장'과 '음악의 거장'이 21세기에 소
통되는 모습은 왜 인간을 이성으로만 판단하는 게 옳지 못한가를 입
증하는 게 아닐까요?

무릇 인간의 이성과 논리적 판단, 개념적 사유는 한계가 있을 수밖
에 없습니다. 이성으로 논리를 세우고 개념을 창안하더라도 그 논리
와 개념으로 포착할 수 없는 삶의 현실이 끊임없이 나타나니까요. 더
구나 음악을 비롯한 예술의 동굴은 '머리'에 있지 않습니다. '가슴'에
있습니다.

 ## 20세기 음악의 혁명적 변화

베토벤의 음악이 지금도 사랑을 받고 있다고 해서 그의 사후 음악
사의 전개가 멈춘 것은 물론 아닙니다. 이미 베토벤의 노년 시기부터
음악에 낭만주의적 경향이 나타났지요. 고전파 거장들의 절대 음악
형식에서 벗어나 자유롭게 음악가의 주관을 표현하기 시작했습니다.
그에 따라 보편적이기보다는 향토적이고 민족적인 것을 다시 인식
하게 되면서 가곡이나 피아노곡에 관심이 쏠렸지요. 슈베르트(Franz

Peter Schubert, 1797~1828), 멘델스존(Jokob Ludwig Felix Mendelssohn-Bartholdy, 1809~1847), 쇼팽(Fryderyk Franciszek Chopin, 1810~1849), 슈만(Robert Alexander Schumann, 1810~1856)의 작품이 그것입니다. 바그너 또한 독일의 전설, 신화, 사상을 모두 음악에 담아내려고 했지요.

향토적이고 민족적인 것을 강조한 낭만파 음악은 각 나라의 음악가들을 자극했습니다. 20세기 초에 '국민음악파'가 나타난 이유이지요. 대표적인 음악가로 러시아의 글린카(Mikhail Ivanovich Glinka, 1804~1857), 차이코프스키(Pyotr Il'yich Tchaikovsky, 1840~1893), 라흐마니노프(Sergei Rachmaninoff, 1873~1943)를 들 수 있겠죠. 보헤미아의 드보르자크(Antonin Dvorak, 1841~1904), 핀란드의 시벨리우스(Jean Sibelius, 1865~1957), 노르웨이의 그리그(Edvard Hagerup Grieg, 1843~1907)도 같은 흐름에 있습니다.

국민음악파만이 아닙니다. 20세기에 음악은 그 이전 세기와 달리 여러 음악 양식들이 시도됩니다. 다양한 음악 양식들이 빠르게 나타나면서 '음악의 무정부 상태'라는 비판마저 나왔지요. 미술계에서 여러 유파가 나온 까닭과 같습니다. 커뮤니케이션 수단의 발달, 민주주의의 확산, 교육 확대, 예술가 급증이 서로 맞물리면서 개개인의 자기표현 욕망이 음악에서도 분출되었지요.

20세기 서양 음악이 여러 양식을 실험한 것은 분명 긍정적입니다. 하지만 평단으로부터 손꼽히는 20세기 작곡가 대다수는 멜로디와

화성이라는 전통적이고 익숙한 구조를 버렸습니다. 아름다운 조화와 리듬을 파괴하며 새로운 시도를 했지요. 그래서입니다. 음악을 들으면 낯설게 다가오고 심지어 당황하게 됩니다. 그래서 20세기 음악은 작곡가들의 '특별한 실험'으로 그쳤다는 비판이 나오기도 합니다. 아무튼 분명한 것은 21세기인 지금도 음악 청중은 여전히 18~19세기의 클래식 음악을 즐긴다는 사실입니다.

기실 20세기 '음악 풍경'의 혁명적 변화는 청중에서 찾을 수 있습니다. 소리인가, 음악인가를 결정짓는 주체는 '듣는 사람'이라고 했듯이, 음악에서 청중의 반응은 결정적이지요. 바로 그 청중이 20세기에 폭발적으로 늘어납니다. 소리를 복제하는 과학 기술의 발달이 그 변화를 불러왔지요. 축음기, 테이프 레코더, 라디오, 텔레비전, 인터넷으로 기술 변화가 빠르게 이뤄지면서 음악을 듣는 청중이 지구촌 곳곳에서 큰 폭으로 확대되었습니다.

소리의 복제와 미디어의 발달로 20세기 이전까지 극소수의 기득권 세력만이 향유할 수 있었던 서양 고전 음악, 클래식을 거의 모든 사람이 감상할 수 있습니다. 아울러 지구촌 곳곳에서 형성된 음악이 서로 소통할 수 있게 되었지요.

인류가 지금까지 창조해 온 음악을 지구촌 대다수 사람이 소통할 수 있게 된 것은 20세기가 일궈 낸 '음악의 혁명'입니다. 그 혁명적 변화는 실제 현실에서 나타납니다.

먼저 1992년 5월 동유럽에서 일어난 절망과 희망을 소개합니다. 사회주의 이념으로 뭉쳐 있던 유고슬라비아가 동유럽 공산주의 체제가 무너지면서 내부 분열로 치달을 때였습니다. '민족주의'의 이름으로 유고슬라비아가 여러 나라로 쪼개지면서 같은 국가의 국민이었던 사람들 사이에서 야만적인 전쟁이 벌어졌지요. *

세르비아계 민병대의 폭격으로 보스니아의 중심 도시인 사라예보 시민 22명이 사망하는 사건이 일어났습니다. 끔찍한 일이었지요. 그런데 다음 날이었습니다. 첼로를 든 한 남자가 나타났습니다. 사라예보 오페라 교향악단에서 수석 첼리스트로 활동하던 스마일로비치였습니다.

그는 "내겐 첼로가 무기"라며 검은색 정장을 입고 날마다 연주를 했습니다. 폭격으로 무너진 사라예보의 국립도서관 잔해 위에 비스듬히 서서 홀로 첼로를 연주했지요. 희생자들의 장례 연주도 맡았습니다. 시민들의 동요를 막기 위해 점령군은 저격수에게 그 음악가를 쏘라고 명령했답니다. 하지만 아무도 총을 쏘지 않았지요. 연주는 희생당한 사람 숫자인 22일 동안 계속됐습니다.

제2차 세계대전 이후 요시프 티토(Josip Broz Tito)가 지도하는 공산당이 집권하면서 유고슬라비아는 슬로베니아, 크로아티아, 보스니아-헤르체고비나, 세르비아, 몬테네그로, 마케도니아로 구성된 사회주의 연방 공화국이 되었습니다. 티토는 각 공화국에 자치권을 부여하면서 다민족, 다종교로 구성된 공화국 갈등을 무마해 왔지만, 그가 죽은 후 민족 갈등이 표면화되어 각각 독립하는 길로 치달았지요. 슬로베니아, 크로아티아는 가톨릭 문화권, 세르비아, 몬테네그로는 그리스 정교 문화권, 마케도니아는 그리스 정교와 이슬람교가 섞여 있고, 보스니아-헤르체고비나(줄임말 보스니아)는 가톨릭교, 그리스 정교, 이슬람교 세 종교가 섞여 있습니다. 분쟁의 배경에는 민족주의와 함께 종교가 자리 잡고 있습니다.

'사라예보의 첼리스트'로 불린 그의 연주가 미디어를 통해 지구촌으로 퍼져 가면서 미국의 반전 가수와 비평가들이 사라예보를 방문하고 국제 여론도 평화를 촉구해 갔습니다. 그의 용기 있는 연주가 전쟁이 더 확산되는 걸 막는 데 큰 몫을 했지요. 스마일로비치는 그로부터 20년 뒤 "극한의 상황이었지만 음악은 영혼을 위로할 수 있게 해 줬다"고 회고했습니다.

사라예보의 첼리스트가 연주한 곡, 저격수들이 22일 동안 '저격 명령'을 이행하지 못할 만큼 감동을 준 곡은 무엇이었을까요?

알비노니(Tomaso Giovanni Albinoni, 1671~1751)의 「아다지오(Adagioo)」입니다.

클래식 애호가들이 "세상에서 가장 슬픈 음악"으로 꼽는 곡이지요. 베니스의 부유한 상인 아들로 태어난 알비노니는 노래와 바이올린에 뛰어난 자질이 있었다고 하죠. 경제적 여유가 있었기에 굳이 귀족이나 교회에 고용되지 않고 음악을 즐겼습니다. 그런데 아다지오는 알비노니의 온전한 작품은 아닙니다. 그의 사후 200여 년 뒤에 밀라노의 음악학자 지아조토(Remo Giazotto, 1910~1998)가 어느 주립 도서관에서 알비노니 소나타의 자필 악보 일부를 발견합니다. 지아조토가 느린 악장 여섯 소절을 기초로 원곡을 상상하며 복원하는 과정에서 오늘날 연주되는 아다지오를 완성했습니다. 그래서 대부분 음반에는 알비노니의 아다지오에 '편곡 지아조토(Arrangement Giazotto)' 표

"극한의 상황이었지만
음악은 영혼을 위로할 수 있게 해 줬다."

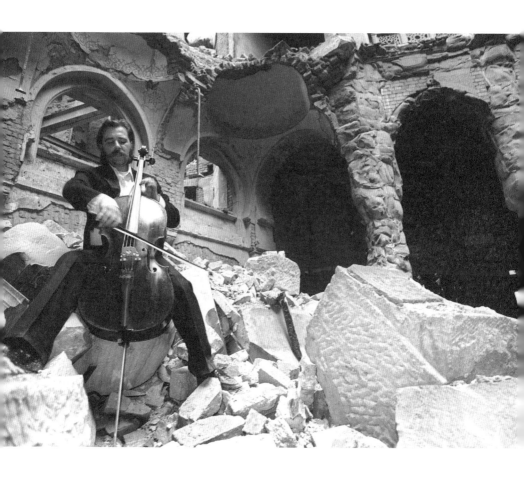

기가 병행되어 있죠. 지구촌 어디에서도 들을 수 있는 음악입니다.

많은 사람이 즐겨 들어 영화, 드라마, 광고에 적잖게 쓰인 곡이기에 독자에게도 익숙한 곡일 수 있습니다. 하지만 전곡을 꼭 감상해 보기 바랍니다. 10분 미만의 곡이지만, 듣고 나면 슬픈 감정이 정화되는 느낌을 받을 수 있지요.

 ## 세상에 내려온 천상의 소리: 수제천

음악의 혁명적 변화를 21세기 한국에서 일어난 일로 찾아볼까요. 2010년 5월입니다. 세계적으로 권위 있는 런던 필하모닉 오케스트라가 전라남도 고흥군에 딸린 소록도를 찾았지요. 그곳에서 연주를 했습니다. 소록도는 한센병*환자들이 격리되어 치료받고 있는 섬이지요.

런던 필하모닉 관현악단이 소록도를 찾은 배경에는 한국계인 영국 귀족 부인의 후원이 있었는데요.**소록도에서 그들이 연주한 곡이 바로 베토벤의 「운명」이

• 나균(癩菌)으로 감염되는 만성 전염병. 과거에는 '문둥병'으로 부르며 그 병에 걸린 사람을 '천시'하는 야만을 저질렀습니다. 성경을 배경으로 한 영화 「벤허」에서도 벤허의 어머니와 누이가 한센병에 걸려 격리됩니다. 눈썹이 빠지고 살갗이 붉게 문드러지면서 감각을 빼앗아 가지요. 전 세계에 퍼져 있었지만 많이 퇴치되었고 최근에는 열대와 아열대 지역에서 종종 발생합니다.

• • 국립소록도병원 후원자 중의 한 사람인 영국 귀족 로더미어 자작 부인은 재일 교포 2세 출신 한국인입니다. 한국 이름은 이정선. 일본 오사카에서 태어나 미국 뉴욕에서 젊은 시절을 보내다 로더미어 자작과 만나 결혼했습니다.

었습니다.

소록도 주민에게 적절한 선택이었지요. 명지휘자 블라디미르 아슈케나지는 연주 직전에 "소록도의 스토리에 대해 알아봤습니다. 여러분의 상처를 압니다. 음악은 사람이 있는 곳이라면 어디든 있고 언제나 사랑을 만듭니다."라고 말했습니다. 아울러 "친절함과 영감, 삶과 인생의 긍정적인 영향을 줄 수 있길 바랍니다."라고 덧붙였지요. 소록도 주민 대표는 연주가 끝난 뒤 "솔직히 잘 모르는 클래식이지만 마음이 평온해졌다"고 소감을 밝혔습니다.

소록도 주민이 멀리 떨어진 영국 런던 필하모닉 관현악단의 연주를 듣는 것은 혁명적 변화입니다. 주민 대표가 마음이 평온해졌다는 데서 음악의 힘을 느낄 수 있지요. 그런데 그 주민은 "솔직히 잘 모르는 클래식이지만"이라고 전제했습니다. 모든 음악이 그렇듯이 클래식도 언어의 차이를 초월한 '보편적 소리'이지만, 그래도 소록도 주민들에게는 부드럽게 다가오지 않을 수도 있겠지요.

런던 필하모닉의 공연에 앞서 국립국악원은 소록도 주민들에게 한국의 전통 음악을 연주해 왔습니다. 주민들의 반응에 차이가 있었지요. 국립국악원 연주 때는 클래식을 감상할 때와 달리 흥겨운 잔치 분위기가 퍼져 갔습니다. 국악 연주가 절정을 이룰 때 한센병 주민들은 무대 앞까지 나와 흥겹게 어깻짓하며 춤을 추었습니다.

21세기를 살아가는 한국인 다수, 특히 젊은 세대에겐 클래식 못지 않게 아니, 그 이상으로 국악이 귀에 익숙하지 않을 텐데요. 하지만 국악 연주 가운데 소록도 주민들 사이에 표출된 신명에서 확인할 수 있듯이 우리 내면에는 국악의 '문화적 유전자'가 깔려 있습니다.

흔히 국악으로 부르는 한국 음악은 1880년대에 서양 음악이 스며들기 전까지 상고 시대부터 내려온 고유한 민간 음악(향악)과 중국의 영향을 받은 궁중 음악이 섞이면서 독자적인 양식의 음악을 만들어 왔습니다.

한국 음악의 대표작으로 가장 많이 꼽히는 작품이 「수제천(壽齊天)」입니다. 「수제천」은 '수명이 하늘처럼 영원하기를 기원한다'는 의미를 담고 있습니다. 현존하는 가장 오래된 아악으로, 전체가 4장 20장단으로 구성된 국악 합주곡입니다.

본디 민간에서 전해 오던 음악이었지요. 백제 시대 가요인 「정읍사(井邑詞)」를 노래하던 성악 반주곡이었습니다. 그런데 조선 시대에 들어와서 궁중 음악으로 재구성해 연례악으로 쓰였습니다. 지금도 외국 국빈이나 국가의 중요 행사에 관악 합주곡으로 연주되고 있지요.

1970년 프랑스 파리에서 개최된 제1회 유네스코 아시아 음악제에서 전통 음악 분야 최우수곡으로 선정됐습니다. 당시 '천상의 소리가 인간 세상에 내려온 것 같다'는 평가를 받았지요. 사실 「수제천」을 소개하며 프랑스 음악제의 평가를 거론하는 마음은 불편합니다. 그렇

가만히 「수제천」을 듣노라면
우리가 익숙하게 느끼는 아름다움과
다른 아름다움이 있다는 진실에
새삼 놀라게 됩니다.

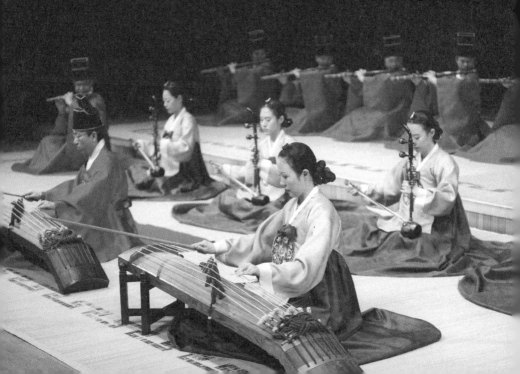

게 해야 젊은 세대가 조금이라도 더 국악에 다가갈 수 있다는 저의
판단이 틀렸기를 바랍니다.

다만 오늘을 사는 우리가 알게 모르게 '문화적 사대주의'에 젖어
있지는 않은지 성찰은 필요합니다.

아직 「수제천」을 듣지 못했다면 한번 감상하길 권하는 까닭입니다.
우리 선인들이 공적인 자리에서 가장 많이 들었던 음악입니다. 그만
큼 선조들이 아름답다고 생각한 음악이겠지요.

「수제천」을 들어 보면 마음이 차분히 가라앉습니다. 시간이 멎은
듯 몰입하게 되지요. 하늘처럼 영원히 살기를 갈망하는 염원을 음악
에 담으려면, 시간이 멎는 게 가장 효과적 방법 아니었을까요.

화려하거나 웅장한 서양의 음악과 달리 「수제천」은 정갈하고 애
잔합니다. 가만히 수제천 「수제천」을 듣노라면 우리가 익숙하게 느끼
는 아름다움과 다른 아름다움이 있다는 진실에 새삼 놀라게 됩니다.
「수제천」을 비롯한 한국 음악은 자연의 소리를 닮았습니다. 새소리,
물소리, 벌레 소리들이 들려오는 듯합니다. 서양 음악의 인위성과 대
조적이지요.

표현에도 절제미가 드러납니다. 일부러 표현하지 않으려는 작가의
마음이 전해 옵니다. 모든 것을 표현해 내려는 서양 작가의 미의식과
차이가 크지요.

국제 사회에서 '빨리빨리'가 한국인을 일컫는 '대명사'가 된 오늘

날, 선인들이 남긴 「수제천」을 들으면 우리가 참 많은 것을 잃었다는 안타까움이 저절로 듭니다.

 ## 정한의 세계와 서편제의 판소리

한국 미술의 수묵화에서 볼 수 있는 여백의 미가 한국 음악에도 담겨 있습니다. 가야금이나 거문고의 줄을 뜯고 그 음의 울림까지 전달하니까요.

하지만 한국 음악이 정적인 것만은 아닙니다. 정적인 선율 못지않게 신명 나는 음악이 전개되었지요. 신명은 신들린 듯 흥에 겨운 건데요. 그 대표적 음악이 판소리입니다.

판소리는 한국인의 심성—신명과 더불어 정한(情恨)까지—을 가장 잘 담았다는 평가를 받고 있습니다.

판소리는 '판을 벌이다' 할 때의 그 '판(넓은 마당, 무대)'과 '소리를 하다' 할 때의 '소리(노래)'가 융합된 말입니다.* 여러 사람이 모인 너른 마당을 놀이판(무대)으로 소리꾼이 다양한 곡조의 북 장단에 따라

판소리에서 '판'에는 여러 의미가 담겨 있습니다. 어떤 '상황'이나 '장면'을 뜻하기도 하죠. "이런 판에 꼭 그런 말을 해야겠느냐?"라고 할 때 판은 상황입니다. 판소리 연구자들은 문헌에 근거해 '판'을 '악조'로 보기도 합니다. 판소리는 '변화 있는 악조로 구성된 노래'라는 거죠. 하지만 '판'에 대한 다양한 해석은 서로 배치되지 않습니다. 판소리는 다수의 사람들이 모인 곳에서 노래하는 현장 예술인 동시에, 상황에 따라 여러 악조와 장단을 구사하는 창악이기 때문입니다.

몸짓과 이야기를 섞어 가며 부르는 노래이지요. 오래전부터 내려오는 설화나 무당의 노래, 이야기들을 소재로 만든 놀이입니다.

판소리는 유럽의 성악과는 사뭇 다른 '소리'입니다. 한 사람의 소리꾼 명창은 여러 소리를 냅니다. 국내에선 1964년 '중요무형문화재'로 지정되었고, 판소리 공연이 해외에서 곰비임비 이어지면서 세계 여러 나라에서도 눈길을 끌게 되었지요. 2003년 유네스코의 '인류구전 및 세계무형유산걸작'으로 선정되어 세계무형유산으로도 지정되었습니다.

우리는 앞서 '사람은 왜 노래를 부를까'를 탐색하며 「사운드 오브 뮤직」과 「글루미 선데이」로 시작했지요. 하지만 두 작품 못지않은 음악 영화의 걸작이 있습니다. 사실 그 음악 영화를 위해 들머리에서 서양의 두 영화를 소개했다고 볼 수도 있는데요.

한국 영화 「서편제(1993)」입니다. 임권택 감독이 만든 이 영화는 '떠돌이 소리꾼'이 양딸 송화를 판소리의 명창으로 키워 가는 과정을 그렸습니다. 「사운드 오브 뮤직」이 노래로 이어지듯이 「서편제」에도 판소리가 끊이지 않습니다. 영화의 배경은 한국에서 서양식 근대화가 본격적으로 시작되던 1960년대 초반입니다. 소리를 완성시키기 위해 떠돌이 소리꾼은 한약을 이용해 양딸 송화의 눈을 멀게 만들지요. 가슴에 한을 심어 주면 그 한이 소리가 되어 나온다고 믿었기 때문입니다.

송화는 눈이 멀었지만 마침내 소리꾼의 꿈인 '득음'의 경지에 오릅니다. 우리 겨레의 심성에 맺혀 있는 정한의 세계가 판소리와 얼마나 이어져 있는지를 「서편제」는 생생하게 그려 냈습니다. 서편제는 한국 영화사를 새로 썼다는 평가를 받을 만큼 관객이 몰렸습니다. 이듬해인 1994년을 '국악의 해'로 정할 만큼 서편제가 일으킨 판소리 열풍은 뜨거웠습니다.

영화 속에서 소리꾼 아비와 피 섞이지 않은 두 남매가 시골 황톳길에서 「진도 아리랑」을 부르며 춤추는 장면은 한국 영화사에 길이 남을 명장면으로 손꼽히지요.

사람이 살면은 몇백 년 사나

개똥 같은 세상이나마 둥글둥글 사세

문경 새재는 웬 고개인고

굽이야 굽이굽이가 눈물이 난다

소리 따라 흐르는 떠돌이 인생

첩첩이 쌓은 한을 풀어나 보세

청천 하늘엔 잔별도 많고

우리네 가슴속엔 희망도 많다

아리 아리랑 스리 스리랑 아라리가 났네 에으헤

아리랑 응~ 응~ 응~ 아라리가 났네

우리 겨레의 심성에 맺혀 있는 정한의 세계가
판소리와 얼마나 이어져 있는지를
「서편제」는 생생하게 그려 냈습니다.

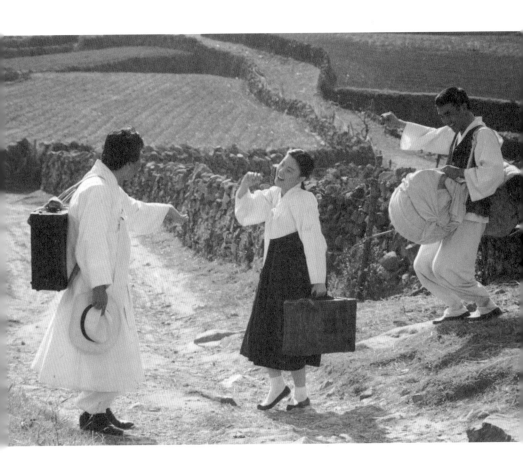

영화 「서편제」의 한 장면

「진도 아리랑」은 일반적인 노래와 달리 노랫말이 열려 있습니다. 노래할 때 누구라도 끼어들어서 자신의 생활에서 비롯된 노랫말로 흥겹게 부를 수 있습니다. 그 노래를 들은 사람들은 더불어 "아리 아리랑 스리 스리랑 아라리가 났네 아리랑 응~ 응~ 응~ 아라리가 났네"를 신명 나게 같이 부르지요. 그 사람의 한이 담긴 노랫말에 이웃의 모든 사람이 공감하며 한마음이 되는 과정이 펼쳐집니다.

그래서이지요. 「진도 아리랑」은 현재 노랫말 수가 750여 개에 이릅니다. 「진도 아리랑」의 소리가 열려 있다는 사실은 가장 잘 알려진 노랫말에서 확인할 수 있습니다. 예전에 「진도 아리랑」을 부른 사람들은 대다수가 "청천 하늘엔 잔별도 많고 우리네 가슴속엔 수심도 많소."라고 불렀지요. 하지만 언제부터인가 "수심도 많소"를 바꿔 부르는 사람들이 나타났고 늘어나는 추세입니다. "청천 하늘엔 잔별도 많고 우리네 가슴속엔 희망도 많다."가 그것이지요. 정한의 세계에 젖어 살기보다 그것을 넘어서려는 의지가 담겨 있습니다.

서편제 영화로 판소리가 널리 알려졌지만, 시간이 흐르면서 그 열풍이 시나브로 잦아든 것도 사실입니다. 날마다 텔레비전을 비롯한 매스 미디어에서 흘러나오는 거의 모든 노래가 서양 음악에 근거하고 있으니까요.

하지만 한 번쯤은 판소리를 육성으로 감상할 수 있기를 바랍니다. 저는 언젠가 남도로 강연을 갔을 때 뒤풀이 자리에서 영화 서편제의

무대였던 완도 출신으로 국악을 전공한 분의 즉석 판소리를 바로 앞에서 들었습니다. 영화로도 접했고 음반으로도 들었지만,「진도 아리랑」을 육성으로 들을 때 감흥이 다르더군요. 저절로 눈이 감기며 애잔한 정한의 세계에 깊숙이 젖어들었던 감동을 지금도 잊을 수 없습니다.

아직 듣지 못한 '깊은 동굴'의 소리

지금까지 우리는 소리를 톺아보았습니다.「도레미 송」의 유쾌한 즐거움,「글루미 선데이」의 절망적 침울함, 고대 중국의 전장에서 울려 나온 피리의 괴괴함, 현대 유럽의 전장에서 들려온 첼로의 평화로움을 짚었고, 베토벤 교향악을 중심으로 클래식의 웅장함에도 귀 기울여 보았지요. 마지막으로「수제천」과「진도 아리랑」을 들어 보았습니다.

그 모든 소리에는 공통점이 있지요. 무엇일까요?

우리가 너무나 당연하다고 여겨서 오히려 생각을 전혀 못 하기 십상이지만, 그 모든 소리는 바로 사람의 내면에서 나왔습니다. 소리가 어떤 음악가의 내면에서 나오기 전에 그 소리는 없었지요.

그렇다면 음악가는 소리를 어떻게 창조—더러는 그것을 '발견'이라고 합니다—했을까요. 창조로 보든 발견으로 보든, 나타나지 않았던

소리는 그 음악가의 탐색에서 비롯됩니다. 자기 내면에서 떠오르는 소리, 가슴 깊은 곳에서 맴도는 소리, 그 소리를 발견하려면 내면의 동굴을 파고들어 가야겠지요.

가슴속 소리를 듣기 위해 내면의 동굴을 파고들어 가는 음악가의 길은 고통스러울 수 있습니다. 하지만 힘겹게 파고든 동굴에서 마침내 그 소리를 발견하고 표현할 때, 음악가는 삶의 충만함을 느끼거나 죽음을 이겨 낼 수 있겠지요. 이를테면 베토벤은 오래전에 죽었지만, 그의 교향곡은 지금도 살아 숨 쉬고 있으니까요.

동굴에서 음악가가 발견한 소리는 동굴 밖 사람들과의 소통으로 긴 생명력을 지닙니다. 음악을 듣는 사람들, 노래를 부르는 사람들은 바로 그 순간에 음악가가 다다른 동굴의 끝과 만나는 셈이지요.

가부장제와 독일 파시즘의 질서 속에서 억압된 즐거움을 발산하는 「사운드 오브 뮤직」의 노래들, 침략해 온 독일군 앞에 헝가리 음악가의 삶이 파괴되는 슬픔을 표출한 「글루미 선데이」의 피아노 연주와 노래, 인간의 운명을 담담하게 받아들이되 담대한 열정으로 인생을 개척해 가라며 삶을 찬미하는 베토벤의 교향곡들은 음악가와 독자 모두의 짧기만 한 인생에 영원의 생명을 부여하고 있습니다. 국악을 상징하는 「수제천」은 소리는 물론, 곡명부터 영원을 추구하는 음악의 정직함이 묻어 나옵니다.

그런가 하면 짧은 인생을 살뜰하게 정을 나누며 살고 싶지만 켜켜이 한만 쌓여 가는 사람들의 내면을 파고들어 가 그 동굴에서 길어 올린 소리가 있습니다. 그 몸의 소리에 장단을 맞추고 추임새를 넣는 고수의 북소리가 더해진 판소리는 당대의 조선인들에게 무엇이었을까요. 「진도 아리랑」의 가사 '소리 따라 흐르는 떠돌이 인생, 첩첩히 쌓은 한을 풀어나 보세' 그대로입니다.

앞서 살펴보았듯이 20세기에 들어 혁명적 변화를 맞은 음악은 대다수 동시대인들과 호흡하며 전쟁의 야만을 성찰하고 그로부터 벗어나는 데 도움을 주거나, 상처받고 좌절한 사람들에게 삶에 용기를 주고 있습니다. 더 자유롭고 더 평등하고 더 우애로운 세상을 만들어가는 데 음악은 앞으로도 그 힘을 발휘할 게 분명합니다.

더구나 21세기에는 세계 여러 나라의 음악이 더 자주 소통하며 새로운 음악을 만들어 나가리라 전망됩니다. 우리는 서양 음악에 익숙해 있지만 인간이 자신의 동굴에서 발견한 소리가 얼마나 다채로운가를 발견하는 순간은 아름답습니다.

유럽의 음악 문화와 다른 동양의 문화는 크게 동아시아 음악계, 인도 음악계, 아랍 음악계로 구분할 수 있습니다. 나라별로 세 음악 계통을 적절히 융합해서 고유한 음악 문화를 형성해 왔지요. 비단길(실크로드)이 생생하게 증언하고 있듯이 오랜 세월 소통해 왔으니까요.

그렇게 볼 때 많은 한국인이 정작 자신들의 전통 소리를 어색하게

듣는 것은 안타까운 일입니다. 판소리를 비롯한 국악이 앞으로 더 깊이 연구되고 더 넓게 공연되어야 하겠지요.

물론 우리가 찾아가야 할 '소리'가 꼭 과거의 복원일 필요는 없습니다. 새로운 판의 새로운 소리를 만들어 내는 것도 21세기 세계 음악사에 새 지평을 열어 갈 수 있습니다. 「진도 아리랑」에서 볼 수 있듯이 누구든 노랫말을 만들어 부를 수 있는 열린 구조는 새로운 음악을 선구해 나갈 수 있습니다.

인류가 아직 듣지 못한 소리, 그 소리를 발견하기 위해 지금 이 순간도 지구촌 곳곳에서 동굴을 파고 있겠지요. 그 소리의 동굴에서 앞으로 어떤 소리들이 나올지 문득 궁금해집니다.

흥미로운 사실은 「수제천」이 「정읍사」라는 백제 시가에서 비롯되었듯이 판소리도 노래인 동시에 문학예술이라는 점입니다. 사람들의 입에서 입으로 전해져 내려온 설화를 밑절미로 한 구비 문학이지요. 기실 노래와 시, 이야기는 우리 가슴에서 서로 이어져 있습니다. 판소리 공연을 직접 감상하면, 자기도 모르게 어깨가 들썩들썩하는 경험을 누구나 하게 됩니다. 소리의 깊은 '동굴'에서 우러나오는 흥겨움, 신명이지요.

판소리가 음악이자 문학이라면, 이제 '문학예술 판'으로 들어가 볼까요. 사람은 왜 시를 쓰는 걸까, 함께 시의 동굴을 탐색해 봅시다.

03

사람은
왜
시를
쓸까

내 눈을 감기세요

그래도 나는 당신을 볼 수 있습니다

내 귀를 막으세요

그래도 나는 당신의 목소리를 들을 수 있습니다

발이 없어도 당신에게 갈 수 있고

입이 없어도 당신의 이름을 부를 수 있습니다

내 팔을 꺾으세요

나는 당신을 가슴으로 잡을 것입니다

심장을 멎게 하세요

그럼 나의 뇌가 심장으로 고동칠 것입니다

당신이 나의 뇌에 불을 지르면

그때는 당신을 핏속에 실어 나르렵니다

한국인에게 익숙한 독일의 서정시인 라이너 마리아 릴케(Rainer

Maria Rilke, 1875~1926)의 작품입니다. 그가 연모한 루 살로메에게 바친 시로 그의 『기도 시집』에 실려 있습니다.

사랑을 하면 누구나 시인이 된다고 하죠. 일찍이 고대 그리스 철학자 플라톤이 한 말입니다. 거의 비슷한 뜻을 셰익스피어(William Shakespeare, 1564~1616)는 대문호답게 표현했지요.

"사랑에 빠진 사람, 시인, 미친놈은 같은 종류의 인간이다."

짧은 문장이지만 플라톤과 셰익스피어의 글에서 철인과 시인의 차이를 확연히 느낄 수 있습니다.

앞서 우리는 말과 글로 소통할 수 없는 무엇을 찾아낸 미술가들과 음악가들의 동굴을 들어가 보았지요. 그런데 바로 그 말과 글로 예술의 동굴을 탐색하는 사람들이 있습니다.

바로 시인이지요.

미술가의 색이나 형상, 음악의 음표와 달리 시인의 '무기'는 언어입니다. 미술가, 음악가의 무기와 비교하면 언어는 일상적입니다. 우리가 일상생활에서 의지나 감정을 전달하는 수단으로 쓰고 있으니까요.

시로 대표되는 문학은 언어를 조직화하는 예술입니다. 언어는 누구나 일상에서 쓰고 있으므로 예술적 표현에 한계가 있다고 생각할 수 있지만, 바로 그 일상성 때문에 오히려 삶과 더 밀착할 수 있습니다.

물론, 시는 일상의 말글살이를 넘어서는 언어—그것을 '시어'라고

하지요—를 찾아냅니다. 탁월한 시인은 일상적으로 쓰는 상투어를 벗어나는 데서 탄생합니다. 그러니까 시인은 바닷가 모래알처럼 수많은 일상의 언어를 뚫고 들어가 그 '언어의 동굴'에서 누구도 찾지 못한 진주를 찾아내는 사람이겠지요.

 '언어의 동굴'에서 진실을 발굴하는 예술

일상의 언어를 정교하게 다듬고 새로운 생명을 불어넣어 조직할 때, 비로소 '문학 언어'가 됩니다. 그렇다면 인간은 왜 '문학 언어'를 만들어 왔을까요. 왜 '언어의 동굴'로 들어가 신음을 토하며 시를 써 왔을까요.

앞서 인용한 릴케의 시는 그 이유를 선명하게 보여 줍니다. 사랑에 촉촉이 젖은 마음을 일상의 언어로는 도저히 표현할 수 없으니까요. 일상의 언어로 담아낼 수 없는 진실을 담아내려는 열망이 시예술, 문학예술입니다.

흔히 문학예술은 문자가 발명된 뒤 시작했다고 생각하기 쉽지만, 이는 언어의 뜻을 잘못 이해했기 때문에 생기는 오해입니다. 언어의 사전적 정의는 '인간의 사상이나 감정을 표현하고, 의사를 소통하기 위한 소리나 문자 따위의 수단'이거든요. 문자만이 아니라 소리도 언

시인은 바닷가 모래알처럼
수많은 일상의 언어를 뚫고 들어가
그 '언어의 동굴'에서 누구도 찾지 못한
진주를 찾아내는 사람이겠지요.

어라는 거죠.

문자 이전의 소리는 '말'입니다. 그 소리에 율동과 선율이 들어가면 음악이 되지만, 모든 말이 음악을 꿈꾸지는 않지요. 말의 소리는 음악 소리와는 다른 쓰임새가 있으니까요. 앞서 우리는 사냥의 성공을 기원하거나 다짐하기 위해 동굴 벽에 사냥감인 동물을 그린 데서 미술의 기원을 찾을 수 있다는 걸 살펴보았습니다. 그림 앞에서 종교적 제의를 벌일 때, 누군가는 사냥의 성공을 기원하는 주문이나 기도를 하겠지요. 바로 그 주문이나 기도가 시의 기원, 문학의 뿌리입니다. 주문이나 기도는 일상의 언어를 벗어나 있지요.

주문을 걸거나 기도를 할 때 손과 발로 장단을 맞추면, 그것이 음악과 춤의 기원이 됩니다. 그 주문과 기도가 입에서 입으로 전해지고, 그때마다 이야기의 뼈대에 살이 붙을 때, 문학이 탄생합니다. 다만, 아직 문자가 발명되기 이전이라서 입에서 입으로 전승되었기에 '말로 된 문학(oral literature)', 구비 문학으로 부릅니다.

문자를 중시하며 그 기원을 연구하는 학자들은 동굴 벽화 자체가 제의든, 자기표현이든, 그 무엇이든, 어쨌든 의사소통을 위한 것이기에 '그림 문자'로 해석합니다. 동굴 벽화의 그림들을 '회화 문자(picture writing, pictograph)'로 분류하는 거죠. 그렇게 본다면, 문자의 기원은 미술의 기원과 같다고 볼 수 있습니다. 다만, 동굴 벽화의 '그림 문자'는 진정한 의미의 문자는 아니지요. 문자는 말과 지시 대상이 정확히

일치해야 하니까요.

동굴의 '그림 문자' 앞에서 사냥 제의 때의 주문이나 기도는 기원 전 7000년 무렵에 새로운 형태로 전개됩니다. 인류는 그 시기에 수렵을 중심에 둔 생활에서 벗어나 가축을 기르고 곡류를 심는 농업 혁명을 이루지요. 농경에서 풍작을 기원하는 제례 의식을 벌일 때 읊은 주문이 문학의 신석기적 형태입니다.

농업 혁명으로 인류가 안정된 기반, 공동체를 이루어 살게 되면서, 인간은 출생이나 죽음, 구애나 결혼과 같은 특별한 날에 일상의 언어를 넘어선 특별한 언어 활동을 시도해 가지요. 문학 언어는 그렇게 다듬어지기 시작했습니다.

한 세대에서 다음 세대로, 또 다음 세대로 이어질 때마다 죽음의 운명을 직시했던 인간은 자신이 살고 있는 공동체의 역사나 소중한 경험, 습관, 규율을 가르쳐 주고 싶었고요. 듣는 사람들이 기억하기 편하도록 운율 형태를 갖춰—바로 그것이 시입니다— 입에서 입으로 전해졌습니다.

문자를 사용하지 않고 누군가 전해 주는 말을 기억하는 데 운문은 효과적입니다. 삶을 위협하는 초자연적 힘 앞에서 경외감을 표하거나 마음을 차분하게 진정시켜 주는 말 또한 운율이 있습니다. 기억을 위해서든, 경외감을 표현하기 위해서든, 주문을 걸 때든 '반복구'와 같은 시적 기법이 요구됐지요.

주문이나 기도가 시의 기원, 문학의 뿌리입니다.
주문이나 기도는 일상의 언어를 벗어나 있지요.

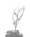 **동굴 속 주문으로 시작한 시의 흐름**

그림 문자를 쓰면서 인류는 그 문자를 그리는 데 시간이 걸리고, 언제나 똑같이 그려지지 않는다는 한계를 느끼게 됩니다. 그래서 점점 형상을 획의 모양으로 간략화해 갔습니다.

기원전 3000년 무렵에 인류는 마침내 문자를 발명합니다. 사람의 목소리는 입에서 나온 순간 사라지고, 멀리 떨어져 있는 곳에선 들리지 않지만, 말을 시각적 기호로 바꾸어 기록해 놓는 문자는 시공간을 넘어 전달할 수 있습니다. 인류 역사에서 '문자 혁명'이라는 말이 나오는 이유입니다.

그러니까 문학은 처음부터 음악, 미술과 깊이 연관되어 있습니다. 소리인 말은 음악과, 시각적 기호인 문자는 미술과 이어져 있으니까요.

문자가 나타났지만, 문학이 문자를 매체로 삼기까진 더 많은 시간이 흘러야 했습니다. 그 이유는 간명합니다. 고대 이집트 문자를 '신성 문자'라 부르는 데서도 나타나듯이 문자가 왕의 이름과 업적을 기록하는 데에만 사용되었으니까요. 문자가 사회 전반에 통용되지 못했습니다. 게다가 아직 종이가 등장하지 않았던 시대이지요. 그래서 문자가 인류 역사에 등장한 이후에도 말로 된 문학, 구비 문학이 오랜 세월 이어집니다.

호메로스(Homeros, 기원전 800~기원전 750)의 고대 서사시 『일리아스

(Ilias)』와 『오디세이아(Odysseia)』, 고대 히브리 민족의 운문 시가들인 『시편』, 『아가(Song of songs)』, 『예레미야의 애가(Lamentations)』, 고대 중국의 『시경(詩經)』이 그렇게 전해지다가 문자로 기록된 작품들이지요. 중세 유럽의 『니벨룽겐의 노래(The Nibelungenlied)』 또한 오랜 세월 입으로 전해 오던 작품입니다.

앞서 우리는 '사람은 왜 그림을 그릴까, 왜 노래를 부를까'에 대해 서양의 미술과 음악을 중심으로 살펴보았습니다. 그것이 우리에게도 익숙할 만큼 세계적으로 퍼져 있고, 언어의 차이를 넘어 충분히 감상하고 이해할 수 있어서였지요. 그러면서도 우리 고유의 미술, 음악을 간략히 언급했습니다. 동·서 사이의 소통과 융합이 21세기에 새로운 보편성을 창조해 가리라고 전망했죠.

그런데 미술, 음악과 달리 문학의 매체는 보편성을 지니지 못합니다. 가령 베토벤의 「운명」이나 피카소의 투우 그림은 동아시아 사람들도 얼마든지 제약 없이 감상할 수 있습니다. 하지만 언어는 다르지요. 영어로 쓰인 시와 한국인 사이에는 언어의 심연이 가로놓여 있습니다. 프랑스어와 독일어, 러시아어는 더 그렇겠지요. 한국어로 번역한 시를 읽으면 아무래도 시인이 직접 쓴 원문이 아니기에 의미가 손상될 수 있지요. 들머리에 인용한 릴케 시도 한국어로 번역되면서 감동이 반감되었을 가능성이 높습니다. 시인이 선택하고 배열한 그 언어가 아니니까요.

마찬가지로 한국인이 좋아하는 시를 영어로 옮겨 놓으면, 그 운율과 정서가 온새미로 살아나지 못합니다. 사람들은 '왜 시를 쓸까'에 대해 이 땅에서 전개된 말과 글을 중심에 놓고 접근해 가려는 이유입니다. 미술, 음악과 다른 언어예술의 고유한 특성이 있으니까요. 그렇다고 보편성이 훼손되지는 않습니다. 한국어로 된 언어예술로 접근하지만, 그 속에서 찾은 '시를 쓰는 이유'는 인류의 보편적 문학 정신과 이어질 테니까요.

지금까지 알려진 인류학 지식에 따르면, 아프리카에서 시작된 인류의 여정은 '비옥한 초승달 지대'에 이르러 동쪽과 서쪽으로 나아갔습니다. 서쪽으로 간 사람들의 후손들이 서양 문화의 뼈대가 되는 유럽 문화를 일궈 냈지요. 동쪽으로 간 사람들은 인도 문화와 중국 문화, 한국 문화를 비롯해 여러 문명을 꽃피웠습니다.

우리가 살고 있는 땅은 동쪽으로 가장 많이 걸어온 사람들이 정착한 곳입니다. 해가 떠오르는 쪽으로 끝없이 발걸음을 옮겨 온 사람들*을 떠올려 보기 바랍니다. 그 기나긴 여정에서 얼마나 많은 주문과 기도가 나왔을까요? 또 얼마나 깊은 기쁨과 슬픔이 있었을까요? 변화무쌍하고 험한 대자연 앞에 어떤 경외감과

그들 가운데 더러는 시베리아 쪽으로 더 올라갑니다. 당시 빙하기로 얼어붙어 있던 베링 해협을 지나 아메리카 대륙으로 들어갔지요. 그들은 아메리카 대륙의 인디언 문화를 일궈 냈습니다. 유럽인들이 15세기에 그 대륙을 '발견'했다고 주장하는 것은 편견과 오만의 극치입니다.

어떤 공포감이 엄습해 왔을까요? 그 모든 이야기들이 아쉽고 안타깝게도 남아 있지 못합니다. '구전'의 한계이지요.

해 떠오르는 쪽으로 줄기차게 걸어온 사람들 가운데 일부가 압록강과 두만강을 건너 '금수강산'으로 들어왔을 때, 그들은 바다 앞에서 이곳이 끝이라고 생각하지 않았을까요? 아울러 지금까지 걸어온 지형에 견주어 산수가 정겹고 아름다운 이 땅에 정착했으리라 짐작됩니다.

 해 뜨는 동쪽으로 걸어온 사람들의 시

사람들이 이 땅에 정착할 때 이미 시가 나타났으리라는 추측은 당연합니다. 때로는 주문으로, 때로는 기도로, 때로는 변화무쌍한 자연에 대한 외경으로, 때로는 포근한 자연의 아름다움에 대한 감탄으로 시적인 말을 나누었겠지요. 그 시들 또한 남아 있지 못합니다.

구전되어 오다가 훗날 기록으로 남겨진 최초의 시는 기원전 3~4세기 무렵의 작품 「공후인(箜篌引)」입니다.

"님이여 강을 건너지 마오 / 님이 그예 강을 건너다 / 님이 강물에 휩쓸려 죽으니 / 님이여 이를 어찌하리오(公無渡河 公竟渡河 公墮河死 當奈

公何)"

짧은 시입니다. '님'과 '강'의 운율이 있지요. 입으로 전해지다가 한자로 기록되었습니다. 함께 기록된 설화에 따르면, 어느 날 뱃사공이 새벽 강가에서 배를 손질하고 있을 때 머리 하얀 미치광이 사나이(백수광부)가 머리를 풀어헤치고 술병을 든 채 강물을 건넜답니다. 뒤쫓아 온 아내가 말리려 했으나, 이미 강으로 들어간 남편은 물살에 휩쓸려 죽었습니다. 아내는 남편을 안타깝게 불렀으나 대답이 없을 수밖에요.

울던 아내가 문득 갖고 있던 공후(고대 조선을 비롯해 중국, 일본에서 연주되던 현악기)를 타면서 노래를 지어 불렀지요. 슬픔에 잠겨 노래를 다 부른 뒤 아내도 강으로 들어가 목숨을 끊었습니다. 그 광경을 생생히 지켜보았던 뱃사공이 집에 돌아와 아내에게 그 이야기를 전해 주자, 어느새 아내는 눈물을 흘리며 벽에 걸린 공후를 안고 그 노래를 연주했습니다. 이웃에게도 그 노래를 가르쳐 주어 세상에 널리 알려졌다고 하지요. 공후를 타며 부른 시이기에 '인(引)'을 붙여 '공후인'이라 하고, 더러는 시 첫 행에 노래 '가'를 덧붙여 「공무도하가」라고도 합니다.

이 땅에 남겨진 첫 시에서 우리는 사람이 왜 시를 쓰는지 또렷하게 알 수 있습니다. 백수광부의 아내는 사랑하는 이의 죽음 앞에 참을 수 없는 가슴의 슬픔을 시와 음악으로 토로했지요. 시(언어예술)와 노

래(음악예술)가 이어져 있다는 진실도 확인할 수 있습니다.

한국을 포함해 동양이든 서양이든 설화와 신화에서 강은 삶과 죽음의 경계선입니다. 술병을 들고 강물로 뛰어드는 사내에겐 어떤 사연이 있었을까요. 공후를 타며 부른 아내의 노래에서 우리는 그녀가 남편을 진정으로 사랑했다는 진실을 확인할 수 있습니다. 실제로 시를 노래한 뒤 남편의 뒤를 따랐지요.

정과 한의 정서는 한글로 기록된 최초의 시 「정읍사」에서도 애잔하게 나타납니다.

"둘하 노피곰 도두샤 / 어긔야 머리곰 비취오시라 / 어긔야 어강됴리 / 아으 다롱디리 / 져재 녀러신교요 / 어긔야 즌ᄃᆡ를 드ᄃᆡ욜셰라 / 어긔야 어강됴리 / 어느이다 노코시라 / 어긔야 내 가논ᄃᆡ 졈그롤셰라 / 어긔야 어강됴리 / 아으 다롱디리"

현대어로 옮기면 의미가 바투 더 다가오지요. "달님이시여, 높이높이 돋으시어 / 멀리멀리 비춰 주소서 / 시장에 가 계신가요? / 위험한 곳을 디딜까 두렵습니다 / 어느 곳에서나 놓으십시오 / 당신 가시는 곳에 저물까 두렵습니다."

「정읍사」는 현재까지 전해 오는 유일한 백제 노래입니다. 멀리 시장으로 행상 나간 남편을 걱정하며 기다리는 아내의 지순한 사랑을 담

았지요. 달은 어둠을 밝혀 달라는 종교적 서원의 의미와 더불어 아내의 은은한 사랑을 상징하고 있습니다. '어느 곳'에 있든 모든 것을 놓고 오라는 비원은 어두워지는 걸 두려워하는 마음과 맞닿아 있습니다. 더구나 남편을 기다리다가 돌이 되었다는 망부석(望夫石)과도 이어져 애수에 잠기게 합니다. 앞서도 언급했듯이 「수제천」은 바로 이 정읍사의 반주 음악으로 출발했지요.

이 땅에 남아 있는 첫 시와 한글로 기록된 첫 시 모두 정과 한이 담겨 있는 것은 우연일까요. 남아 있는 고대의 모든 시가 정과 한의 세계를 표현하고 있는 것은 아닙니다. 비슷한 시기의 작품 「구지가(龜旨歌)」에서는 어느 개인의 서정이 아니라 여러 사람이 더불어 힘차게 부르며 자신들의 요구를 적극 표현하는 의지가 묻어납니다.

"거북아 거북아 / 머리를 내놓아라 / 만약 내놓지 않으면 / 구워 먹으리(龜何龜何 首其現也 若不現也 燔灼而喫也)"

『삼국유사』 기록에 따르면, 가락국(금관가야 전신) 사람들이 왕을 맞으려고 구지봉(龜旨峰)이라는 산에 모여 함께 춤추며 이 노래를 불렀다고 합니다.* 언어예술, 음악예술, 춤예술이 하나가 된 셈이지요. 시에는 아래로부터 왕을 선출하려는 민중적 의지가 강력하게 표현되어 있습니다. 「영신군가」, 「구지봉 영신가」로도 불립니다.

현재까지 전해져 오는 유일한 백제 노래
「정읍사」는 남편을 기다리다가
돌이 되었다는 망부석과도 이어집니다.

인 슬픔을 그린 것으로 이해할 수도 있습니다. 삶의 슬픔을 이겨 내며 붓다가 가르쳐 준 길을 따라 살아가라는 권고의 뜻이 담겨 있다는 거죠. '서럽다 우리들이여(哀反多矣徒良)'에서 多矣(다의)와 徒良(도양)을 끊어 '중생의 무리'로 해석하는 학자도 있습니다. '서럽다 중생들이여'가 되겠지요.

작가는 전해지지 않지만 당시 왜 이 시를 썼는가는 짐작할 수 있습니다. 노동의 효율성을 높이는 사회적 의미와 동시에 짧은 인생에서 '공덕'을 쌓으라는 종교적 서원이 두루 담겨 있다고 보아야겠지요.

반면에 「서동요(薯童謠)」는 놀이적 성격이 확연합니다.

"선화공주님은 / 남몰래 사귀어 / 서동 도령을 / 밤에 몰래 안고 간다 (善花公主主隱 他密只嫁良置古 薯童房乙 夜矣卯乙抱遣去如)"

백제 무왕이 청년 시절(서동)에 신라 선화공주의 미모에 반해 일부러 이 시를 노래로 퍼뜨렸고, 결국 궁에서 쫓겨난 선화공주를 아내로 맞았다고 합니다.

그렇게 보면 단순한 놀이 본능 차원을 넘어 어린이들의 입을 통해 불림으로써 '여론'을 형성해 자신의 의도를 관철하려 한 주술성을 띤 시로 볼 수도 있지요.

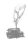

시를 쓴 이유 경건하게 밝힌 철학자

조선 왕조가 들어서면서 성리학을 바탕으로 경건하게 살아가거나 자연에 들어가 '안빈낙도'의 삶을 즐긴 선비들(이퇴계, 이율곡, 정철, 윤선도, 박인로)이 시조를 썼습니다. 반면에 성리학자들의 위선을 풍자하거나 남녀 사이의 사랑을 노래하는 시조도 나왔지요. 자연에 은거하는 대표적 시인이자 철학자가 퇴계 이황(李滉, 1501-1570)이라면, 그들의 위선을 날카롭게 비판하는 흐름은 황진이(黃眞伊, 생몰년 미상)가 선구했습니다.

먼저 퇴계 이황의 연작시 「도산십이곡(陶山十二曲)」을 볼까요. 1565년 작품입니다. 제목 그대로 모두 12수로 되어 있는데요. 첫 곡은 "이런들 어떠하며 저런들 어떠한가 / 초야우생으로 살아가면 어떠한가 / 하물며 천석고황을 고쳐 무엇하나"입니다.

여기서 '초야우생'은 '풀과 들에 묻혀 사는 어리석은 사람'이라는 겸손의 표현입니다. '천석고황'은 세속을 떠나 자연에 묻혀 지내고 싶은 마음이 고질병처럼 되었다는 의미이지요. 권력과 부귀를 좇지 말고 자연으로 돌아가라는 권고입니다. 자연으로 돌아가선 무엇을 해야 할까요? 퇴계는 배우는 데 힘 쏟으라고 권합니다.

"뇌정이 파산하여도 농자는 못 듣나니 / 백일이 중천하야도 고자는

못 보나니 / 우리는 이목총명 남자로 농고같이 말아라"

「도산십이곡」 여덟 번째 곡입니다. 한자어가 많죠? 현대어로 옮기면 "벼락이 산을 깨도 귀머거리는 못 들으며 / 해가 하늘에 떠도 장님은 못 보나니 / 눈 밝고 귀 밝은 남자로 그 같이 말아라"입니다. 학문을 닦으며 도를 깨달아 '눈과 귀가 총명한 남자'로 살아가라는 뜻입니다.

퇴계는 왜 이 시를 썼을까요. 그 스스로 시를 쓴 이유를 연시 맨 뒤에 써 놓았습니다.

"우리 동방의 가곡이 무릇 음란한 노래가 많아서 이야기할 만하지도 못하다. …(중략)… (더러는) 문인의 입에서 나왔지만 으스대며 마음대로 하고, 게다가 외람되고 버릇없이 하니 더욱 군자가 마땅히 높일 바가 아니다. …(중략)… (그래서 이 시를 지으니) 아이들로 하여금 아침과 저녁으로 익혀서 부르게 하고, 춤추며 뛰게 해서 비루한 마음을 거의 다 씻어 버리고, 느낌이 일어나 마음이 서로 통하게 한다. 노래 부르는 사람이나 듣는 사람이 서로 유익함이 없을 수 없다."

시를 쓴 이유가 당당하고 엄숙하죠. 퇴계의 말을 21세기 문법으로 옮겨 보면 의미가 명확해집니다. 퇴계는 동시대인들이 좋아하는 가곡

과 문인들의 글—현대식으로 표현하면 대중가요와 대중문학이겠지요—이 대체로 음란하고 건전하지 못해 안타깝다고 밝힙니다. 이어 모든 국민, 남녀노소가 함께 불러도 좋을 노래 또는 '건강한 시'를 널리 보급하기 위해 시를 썼다고 밝히죠.

연시 「도산십이곡」을 완성한 퇴계는 아이들이 익히도록 아침저녁마다 노래 부르게 했다는군요. 더구나 춤까지 추게 했습니다. 자신이 쓴 시 「도산십이곡」을 노래로 부르는 사람은 물론이고 듣는 사람도 정서가 순화되고 원만한 심성을 갖게 된다고 주장했습니다.

아마도 요즘 젊은 세대라면 곧장 반발하겠지요. 무엇이 음란하고 무엇이 건강한가를 누가 결정할 수 있느냐고 따지고 들 겁니다. 퇴계의 시대와 21세기는 다르지요. 퇴계는 신분제도가 엄격했던 시기에 평생 양반 계급으로 살았습니다. 물론, 퇴계는 호의호식하며 살지 않았지요. 조선 성리학의 수준을 한 단계 높였다는 평가를 당대에 이미 받았고, 그의 저작은 일본 사상계에도 큰 영향을 끼쳤습니다.

 유언마저 참담한 시, 진이의 시혼

황진이는 퇴계가 살던 1500년대를 호흡한 조선의 이름난 시인입니

다. 퇴계를 비롯해 당대 선비들의 생몰 연대가 또렷한 데 비해 현재까지 발굴된 어느 자료에서도 황진이의 태어나고 죽은 해는 기록되어 있지 않습니다.

하지만 21세기 한국인에게 황진이의 '명성'은 퇴계 못지않게, 아니 그 이상으로 자자합니다. 더구나 국민적 사랑＊까지 받고 있습니다. 어떤 평자는 그를 "역사상 최고의 미모와 재능으로 충만했던 여성"으로 단언했습니다. 그런데 어떤 영화나 드라마도 황진이의 시 세계를 온전히 드러내지 못했습니다. '기생 황진이'의 미모와 그와 사귄 당대의 명사들에만 주목했기 때문이지요.

하지만 미인 황진이가 아니라 시인 황진이를 진지하게 짚어 볼 필요가 있습니다. 황진이의 대표작으로 사람들이 가장 많이 꼽는 시조는 두 편으로 갈라집니다.

먼저 「낙마곡(落馬曲)」입니다. 절세의 미인으로 소문난 황진이에게 왕실의 종친으로 학식 높은 '군자'가 찾아옵니다. '벽계수(碧溪水)'라는 별칭처럼 매사가 깔끔했던 사람이었지요. 그는 황진이를 만나면 면전에서 냉대하겠다고 호언 합니다. 그가 말을 타고 갈 때 황진이가 나직하게 불렀다는 시입니다.

> 소설, 영화, 텔레비전 드라마로 황진이는 수차례나 거듭 태어났지요. 앞으로도 그럴 겁니다. 심지어 '주체사상'을 유일사상으로 내세운 평양에서도 황진이를 주인공으로 한 소설이 창작되었습니다.

　"청산리 벽계수야 수이 감을 자랑 마라

/ 일도창해하면 다시 오기 어려워라 / 명월이 만공산할 제 쉬어 감이 어떠하리"

'청산리'는 청산 속, 그러니까 '푸른 산에서 흘러내려 가는'이라는 뜻이지요. 일도창해는, '한번 푸른 바다에 들어가면'입니다. 깊은 산 계곡 물은 쏜살같이 흘러내려 가지요. 바다에 이르면 다시 돌아올 수 없습니다. 마지막 연 '명월(明月)'은 당시 황진이의 '별칭'이었습니다.

황진이의 격조가 단숨에 느껴지는 시입니다. 말을 타고 가던 벽계수는 뒤를 돌아보다가 진이의 미모에 마음이 흔들려 말에서 떨어졌다고 전해 옵니다. 이 시조의 제목이 '낙마곡'인 이유입니다.

황진이가 이 시를 쓴 까닭은 충분히 짐작할 수 있지요. 기녀라고 자신을 깔보던 도도한 왕족의 유학자에게 인생이 무엇인지 가르쳐 주겠다는 지적 당당함이 다가옵니다. 실제로 두 사람이 만났을 때 외면당한 것은 황진이가 아니라 벽계수였지요. 진이는 당대의 '군자'와 '사대부'들만 무너뜨리지 않았습니다. 벽계수에 이어 세간에서 '생불'로 추앙받던 지족선사를 찾아가 그를 파계시켰습니다.*

학자들에 따라 시인 황진이의 다른 작품을 대표작으로 꼽는데요.「동짓날 기나긴 밤」입니다.

지족선사로서도 얼마든지 할 말이 있겠지만 지족선사의 '변명' 또는 '해명'이 전해 오진 않습니다. 황진이가 당대의 대표적 지식인들이 지닌 위선을 통렬하게 드러냈다는 의미가 있지만 선사의 시각에선 다르게 볼 수도 있겠지요. 상상에 맡깁니다.

"동짓날 기나긴 밤을 한 허리를 베어내어 / 춘풍 이불 아래 서리서리 넣었다가 / 어룬님 오신 날 밤이어드란 구뷔구뷔 펴리라"

 황진이가 벽계수나 지족선사와 달리 가슴에 품은 사람을 얼마나 열정적으로 사랑했는지 묻어납니다. 그 열정은 시에 극도로 절제되어 있지요. 마치 조선의 미술가 신윤복이 은은하게 사랑의 열정을 그려 낸 「봄날이여 영원하라」를 감상하는 느낌입니다.

 긴 겨울밤을 베어내어 짧은 봄밤의 이불에 차곡차곡 넣어 두었다가 사랑하는 님과 보내는 밤에 길게 펴리라는 시어는 시적 성취가 눈부실 만큼 걸작이자 절창이지요. 시인 진이는 유언마저 그 자체가 한 편의 슬픈 시와 다름없는 말로 남겼습니다.

"천하의 남자들이 나 때문에 자신을 스스로 사랑하지 못하였으니 내가 죽거든 관도 쓰지 말 것이며 옛 동문 밖의 물가 모래밭에 시신을 내버려서 개미와 땅강아지, 여우, 살쾡이가 내 살을 뜯어 먹게 하세요. 세상 사람들로 하여금 저를 경계 삼도록 해 주세요."

'홍길동'을 창조한 작가의 능지처참

1592년 시작된 임진왜란과 병자호란이 끝난 1637년까지 조선의 모든 땅은 전장으로 전락했습니다. 황진이의 시적 성취도 잊힐 만큼 조선 전체가 끔찍한 재난을 당하지요. 일본 침략군 20만 명이 부산에서 평양까지 진격하며 전국을 '초토화'했고, 곧이어 청나라 20만 대군이 압록강에서 한양까지 '쑥밭'을 만들었습니다.

바로 그 시기를 온몸으로 살아갔던 문인이자 정치인이 있었죠. 허균(許筠, 1569~1618)입니다. 임진왜란이 일어날 때 그는 조선 양반의 명문가 자제로 스물세 살이었습니다. 그는 일본 수군(해군)을 제압하고 영해권을 장악함으로써 전세를 바꾸는 데 크게 기여한 이순신 장군이 모함 속에 겪었던 고통을 생생하게 지켜보았죠. 이순신의 죽음 앞에 무엇을 생각했을까요?

일본군이 침략해 오자 왕이 먼저 도망친 사실, 왕을 지키는 근위병을 모집하기 위해 지역으로 내려간 왕자들을 다름 아닌 백성들이 사로잡아 일본군에 넘긴 사실, 그럼에도 곳곳에서 일어난 의병들, 명나라의 원병 이후 그들과 일본 사이에 조선의 분할(분단)이 논의된 사실, 전쟁이 종식된 뒤 명망 있던 의병장들이 역모의 모함을 받고 처형된 사실들을 생생하게 지켜보았겠지요. 그럼에도 조선의 중앙 정치는 파당 싸움만 몰입할 때 허균의 가슴은 어땠을까요.

그 이야기를 풀어내려면 서사시를 아무리 길게 써도 잘 담아내지 못하겠지요. 허균은 시의 차원을 넘어 최초의 국문 소설 『홍길동전』을 창작합니다. 더러는 그 소설이 『수호지(水滸誌)』의 영향을 받았다고 주장하지만, 그렇게 보기에는 소설의 독자적 성취가 또렷합니다. 더구나 그렇다면 숱한 양반 가운데 왜 허균만이 그런 소설을 썼는가에 대답하기도 쉽지 않지요. 최초의 한글 소설, 그것도 독창적 내용을 담은 소설에 대해 중국 『수호지』의 영향을 운운하는 사람들이야말로 '사대주의적 발상'에서 헤어나지 못하는 군상입니다. 소설 『홍길동전』의 사상적 토대는 작가 허균이 쓴 「호민론(豪民論)」에 선연히 제시되어 있습니다.*

더구나 『홍길동전』은 실존했던 도적의 실화에 허구를 곁들여 창작한 작품입니다. 명문 양반과 첩 사이에 태어나 차별을 받는 것도 모자라 아버지의 본부인이 보낸 자객의 손에 자칫 목숨을 잃을 위기에 몰렸던 홍길동은 마침내 집을 나오죠. 우연하게 만난 도적들의 우두머리가 된 홍길동은 부정한 방법으로 축재를 한 자들

조선 왕조 시대와 전혀 걸맞지 않을 만큼 걸출한 사상가이자 작가인 허균은 「호민론」에서 "천하의 두려워할 바는 백성"이라고 전제한 뒤 다음과 같이 썼습니다. "대저 이루어진 것만을 함께 즐거워하느라, 언제나 눈앞의 일들에 얽매이고, 그냥 따라서 법이나 지키면서 윗사람에게 부림을 당하는 사람들이란 항민(恒民)이다. 항민이란 두렵지 않다. 모질게 빼앗겨서, 살이 벗겨지고 뼛골이 부서지며, 집안의 수입과 땅의 소출을 다 바쳐서, 한없는 요구에 제공하느라 시름하고 탄식하면서 그들의 윗사람을 탓하는 사람들이란 원민(怨民)이다. 원민도 결코 두렵지 않다. 자취를 푸줏간 속에 숨기고 몰래 딴마음을 품고서, 천지간(天地間)을 흘겨보다가 혹시 시대적인 변고라도 있다면 자기의 소원을 실현하고 싶어 하는 사람들이란 호민(豪民)이다. 대저 호민이란 몹시 두려워해야 할 사람이다."

을 집중 공격하는 의적이 됩니다. '활빈당(活貧黨)'을 자처하지요.

홍길동은 고통받는 민중을 대변하며 부패한 정치인들을 응징하고 나섭니다. 마침내 왕도 당해 낼 도리가 없어 그를 병조 판서, 요즘 말로 하면 국방부 장관에 임명하죠. 병조 판서 홍길동은 조정의 갈등 속에 사임하고 나라를 떠나 바다로 나아갑니다. '율도국'이라는 소설 속의 국가에서 왕으로 그의 이상을 펼치는 내용이 그려지지요.

조선 왕조 내부의 문제점을 파헤치는 것은 물론, 사회 전반의 개혁이 필요하다는 여론을 확산시키려는 작가의 목적이 작품 속에 잘 성취되어 있습니다.

허균의 실제 인생은 홍길동과 비슷한 점이 있었으나 참담한 패배로 귀결됩니다. 작가 허균은 믿었던 사람에게 '역모죄'로 고발당해 결국 사람들이 모인 저잣거리에서 능지처참당합니다.

허균이 쓴 『홍길동전』과 「호민론」.

임진왜란 이전의 시조들에서 나타난 시정신과 달리 첫 한글 소설 『홍길동전』의 문제의식은 그 뒤 실학파인 연암 박지원의 문학 작품과 판소리계 소설 작품들로 이어지게 됩니다.

허균이 참혹한 처형을 당한 뒤 조선 왕조는 시나브로 내리막길을

걸어갑니다. 『홍길동전』의 작가가 능지처참당한 뒤 20년도 안 되어 조선은 청나라의 침략을 받아 왕이 무릎 꿇고 항복하는 수모를 겪습니다. 청나라에 볼모로 잡혀갔지만, 그 기간 동안 변화하는 국제 정세를 냉철하게 파악하고 조선의 변화를 꿈꾸던 소현세자는 귀국 직후 아버지 인조로부터 사실상 독살당하지요.

그 갑갑한 시기에 실학자들이 새로운 학문을 모색하고 나섰으며, 민중은 판소리라는 새로운 문학적 성취를 이룹니다. 특히 작자 미상의 『춘향전』은 지배 세력의 가렴주구는 물론 성적 수탈을 전면 고발하면서, 신분 체제의 문제점을 신랄하게 비판하고 나섰지요. 홍길동과 더불어 성춘향이 민중의 사랑을 지금까지 받고 있는 이유입니다.

 날카로운 현실 고발, 하이네의 시

조선에서 판소리가 민중의 사랑을 받고 있을 때, 유럽에서도 사회 현실을 날카롭게 비판하는 시들이 독자의 사랑을 받았습니다. 한국인 대다수에게 '낭만주의 시인'으로만 알려진 하인리히 하이네 (Heinrich Heine, 1797~1856)의 시를 읽어 볼까요.

밤바람이 하늘의 창에서 쌩쌩 불어온다

169

다락방의 침대에는 누워 있다

바싹 여윈 창백한 얼굴들

가련한 두 연인들이

사내가 애처롭게 속삭인다

나를 꼭 껴안아 줘요

키스도 해 주고 언제까지라도

그대 체온으로 따뜻해지고 싶어요

여자가 애처롭게 속삭인다

당신의 눈을 쳐다보고 있으면

불행도 굶주림도 추위도

이 세상 모든 고통도 사라져요

둘이는 수없이 키스도 하고 한없이 울기도 하고

한숨을 쉬며 손을 움켜잡기도 하고

웃으며 노래까지 했다

그리고 이윽고 잠잠해져 버렸다

다음 날 아침 경찰이 왔다

훌륭한 검시의를 대동하고

검시의는 두 사람이
죽어 있음을 확인했다

검시의의 설명에 의하면
혹독한 추위와 공복
이 두 가지가 겹쳐서 두 사람이 죽었다는 것이다
적어도 죽음을 재촉한 원인이라는 것이다

검시의는 의견을 첨부했다
엄동설한이 오면 무엇보다도 먼저
모포로 몸을 따뜻하게 해야 한다
동시에 영양을 충분하게 섭취해야 한다.

시「눈물의 계곡」 전문입니다. 릴케의 사랑 시와는 결이 다르지요. 셰익스피어가 말했듯이, 모든 시인이 '사랑에 빠진 미친놈'만은 아닙니다.

문학은 모든 사람이 일상에서 쓰는 언어를 사용하는 예술이기에 그만큼 담을 수 있는 범위가 넓고 깊을 수 있습니다. 실제로 문학은 감성적 표현만이 아니라 지식이나 사상을 전달하며, 삶에 가슴 뭉클한 감동 못지않게 어떻게 살아갈 것인가에 방향을 설정해 주기도 합

니다.

앞서 옮긴 하이네의 시 「눈물의 계곡」은 시인 김남주가 감옥에서 번역했습니다. 김남주는 번역한 시 아래에 이렇게 써 놓았지요. "얼어 죽고 싶어서 얼어 죽는 사람은 없을 것이다. 굶어 죽고 싶어서 굶어 죽는 사람은 없을 것이다. 의사는 죽음의 사회적 원인을 모르는 것이다. 아니 모르는 것이 아니라 알려고 하지 않는 것이다. 환자가 많아지고 그래서 많은 돈을 버는 것, 이것이 자본주의 사회의 의사가 갖는 직업의식인 것이다."

하이네가 더 격정을 담아 쓴 시는 「쉴레지언의 직조공(Die schlesischen Weber)」입니다. 마저 감상해 볼까요.

침침한 눈에는 눈물도 말랐다
그들은 베틀에 앉아 이를 간다

독일이여 우리는 너의 수의를 짠다
세 겹의 저주를 짜 넣는다
덜커덩 덜커덩 우리는 짠다

하나의 저주는 신에게
추위와 굶주림에 떨면서 매달렸는데도

우리의 기대는 헛되었고 무자비하게도

신은 우리를 우롱했고 바보 취급을 했다

덜커덩 덜커덩 우리는 짠다

하나의 저주는 부자들의 왕에게

그는 우리들의 불행에는 눈 하나 깜짝 않고

마지막 한 푼마저 훔쳐 갔다

그리고 개처럼 우리들을 사살했다

덜커덩 덜커덩 우리는 짠다

하나의 저주는 위선의 조국에게

번창하는 것은 치욕과 모독뿐이고

꽃이라는 꽃은 피기가 무섭게 꺾이고

부패 속에서 구더기가 득실대는

덜커덩 덜커덩 우리는 짠다

북이 날으고 베틀이 삐그덕거리고

우리는 낮도 없이 밤도 없이 짜고 또 짠다

낡은 독일이여 너의 수의를 짠다

세 겹의 저주를 짜 넣는다

덜커덩 덜커덩 짠다

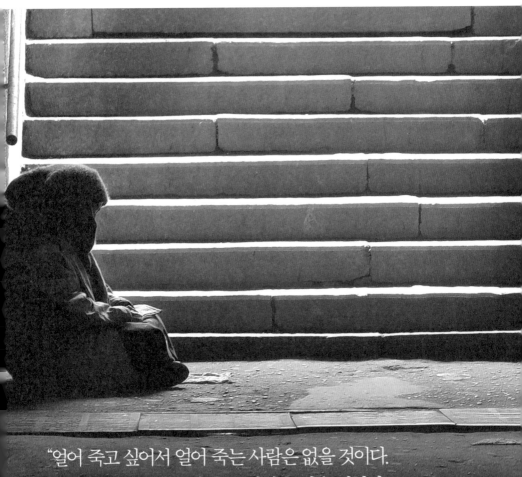

"얼어 죽고 싶어서 얼어 죽는 사람은 없을 것이다.
굶어 죽고 싶어서 굶어 죽는 사람은 없을 것이다.
의사는 죽음의 사회적 원인을 모르는 것이다.
아니 모르는 것이 아니라 알려고 하지 않는 것이다."

 ## 민족을 배신하는 시를 쓴 시인들

하이네가 현실을 비판하는 시를 담아 갈 때 조선 왕조는 '깊은 잠'에 빠져들었습니다. 정조의 개혁 정치가 막을 내리고 19세기 내내 '세도 정치'의 권세가들이 국정을 농단합니다. 대원군이 세도 정치에 끝장을 내려고 나섰지만, 왕권 강화에 치중했을 뿐 근대화의 길을 열어가진 못했습니다. 중요한 시기에 '쇄국의 길'로 치달았지요.

결국 서양 문물을 재빠르게 수입해 국력이 강력해진 일본 제국주의의 식민지로 전락합니다. 언어예술 또한 서양 문학의 영향을 깊이 받습니다. 노래하는 시가 아니라 앞서 살펴본 릴케와 하이네의 시가 그렇듯이 '읽는 시'의 개념을 받아들이지요.

일제 강점기에 등장한 시인 가운데 한국인들로부터 가장 사랑받은 가객은 아무래도 김소월(1902~1934)과 한용운(1879~1944)입니다. 특히 김소월의 「진달래꽃」, 한용운의 「님의 침묵」은 민족성과 민중성을 두루 담은 '절창'이지요.

그런데 김동환, 이광수, 김기진, 노천명과 같은 노골적 친일 문인들의 작품도 쏟아졌습니다. 서정주(1915~2000)도 가세했지요. 독립운동가들이 일제와 싸우고 있을 때 일본을 찬양한 시들을 과연 '한국 시'에 포함할 수 있을까, 하는 원천적 문제도 나올 수 있지만, 어두웠던 과거 또한 있는 그대로 직시할 필요는 있습니다.

　　대체 그들은 왜 그런 시들을 썼을까요? 시인 서정주를 짚어 보죠. 서정주는 지금도 한국 문단 일각에서 '한국이 낳은 시성(詩聖)'이라거나 '이 나라 최고의 시인'이라는 말을 듣고 있습니다. 서정주 스스로 대표작으로 뽑은 시 「동천(冬天)」을 보죠.

　　"내 마음 속 우리 님의 고운 눈썹을 / 즈믄 밤의 꿈으로 맑게 씻어서 / 하늘에다 옮기어 심어 놨더니 / 동지 섣달 날으는 매서운 새가 / 그걸 알고 시늉하며 비끼어 가네."

　　겨울 하늘에 걸린 초승달을 보며 연인을 그리는 절실함을 담았습니다. 많은 평론가들로부터 서정성이 빼어나다는 극찬을 받고 있지요. 하지만 서정주는 서정적 시인에 그치지 않습니다. 「동천」은 해방 뒤 1960년대에 발표한 작품이지만, 일제 강점기에 이미 그는 주목받는 시인이었습니다. 생명의 고귀함을 목적으로 한 '생명파 시인'을 자임한 서정주는 납득하기 어려운 '반생명'의 시들을 발표했습니다. 일본 제국주의의 식민지 지배가 극에 달하던 1943년 총독부 기관지에 발표한 「헌시」에서 서정주는 "교복과 교모를 이냥 벗어버리고" "주어진 총칼을 손에 잡으라!"고 선동합니다. 일본이 태평양 전쟁까지 일으키며 조선의 젊은이들을 자신들의 침략 전쟁에 '총알받이'로 끌고 갈 때 발표한 시이지요. 1944년 8월에는 일본어로 쓴 시 「무제」에서

"아아, 기쁘도다 기쁘도다 / 희생 제물은 내가 아니면 달리 없으리 // 어머니여, 나 또한 창을 들고 일어서리"라고 노래합니다. 시의 부제는 '사이판 섬에서 전원 전사한 영령을 맞이하며'입니다.

무엇보다 서정주가 쓴 친일 시의 대표적 보기는 「마쓰이 오장 송가」입니다. '오장'은 일본군 하사관을 이르며, '마쓰이'는 '마쓰이 히데오'로 불리던 조선인 인재웅입니다. 일본군 '자살특공대'인 가미카제의 일원이었죠. 조선인으로 첫 희생자였습니다. 문단 일각에서 '한국이 낳은 시성'으로 추앙하는 서정주가 그 조선인의 죽음을 어떻게 형상화했는지 볼까요?

"…(전략)…마쓰이 히데오! / 그대는 우리의 오장(伍長) 우리의 자랑. / 그대는 조선 경기도 개성 사람 / 인씨(印氏)의 둘째 아들 스물한 살 먹은 사내 // 마쓰이 히데오! / 그대는 우리의 가미가제 특별공격대원 / 구국대원 / 구국대원의 푸른 영혼은 / 살아서 벌써 우리게로 왔느니 / 우리 숨 쉬는 이 나라의 하늘 위에 조용히 조용히 돌아왔느니 / 우리의 동포들이 밤과 낮으로 / 정성껏 만들어 보낸 비행기 한 채에 / 그대, 몸을 실어 날았다간 내리는 곳 / 소리 있이 벌이는 고흔 꽃처럼 / 오히려 기쁜 몸짓 하며 내리는 곳 / 쪼각쪼각 부서지는 산더미 같은 미국 군함! / 수백 척의 비행기와 / 대포와 폭발탄과 / 머리털이 샛노란 벌레 같은 병정을 싣고 / 우리의 땅과 목숨을 뺏으러 온 / 원수 영미의 항공모

함을 / 그대 / 몸뚱이로 내려쳐서 깨었는가? / 깨뜨리며 깨뜨리며 자네도 깨졌는가 / 장하도다 // 우리의 육군항공 오장 마쓰이 히데오여 / 너로 하여 향기로운 삼천리의 산천이여 / 한결 더 짙푸르른 우리의 하늘이여 …(하략)…"

이 시 또한 총독부 기관지에 실렸지요. '마쓰이 히데오'는 첫 희생자였고, 그 뒤 가미카제 조선인들의 자살이 줄을 이었습니다.

다행스럽게도 그 시기 시인들이 모두 서정주의 길을 걸어간 것은 아닙니다. 셋째 갈래로 고통받는 민족 현실을 형상화한 이육사(1904~1944)와 윤동주(1917~1945)의 시가 있지요. 두 시인의 존재와 창작은 우리를 '위로'해 줍니다. 두 시인의 삶은 친일 시인들의 '부귀영화'와 대조적으로 고통받았고, 두 시인은 죽음 또한 감옥에서 맞았습니다.

서정주와 김남주, 두 '시인의 동굴'

해방 뒤 한국 시는 남과 북의 분단으로 각각 다른 길을 걸어갑니다. 북쪽에선 '민족 해방 운동'과 '사회주의 혁명'을 부각하는 시들이 주로 창작되었지요.

독립운동가들이 일제와 싸우고 있을 때
일본을 찬양한 시를 과연
'한국 시'에 포함할 수 있을까요?

松井伍長頌歌

徐廷柱

남쪽에선 주제나 형식 두루 다양한 창작이 이뤄졌습니다. 남쪽은 1950년~53년에 걸친 한국전쟁 이후 1960년 4월혁명, 1961년 5·16군사쿠데타, 1980년 5월항쟁, 1987년 6월항쟁이라는 '소용돌이'를 통과했지요. 한국 경제가 급속도로 성장하면서 문예지와 출판사들도 가파르게 늘어났습니다. 시인도 크게 늘었고 시는 더 늘었지요. 시만이 아니라 소설도 마찬가지입니다.

분단 이후 반세기가 넘게 흐르면서 시인과 시가 폭증했을 뿐만 아니라 다채롭게 전개되었기 때문에 그 모든 걸 살펴보기는 어렵습니다. 다만, 사람들은 왜 시를 쓰는가라는 이 책의 주제와 관련해 대표적인 두 사람을 비교해 보겠습니다.

먼저 시인 김남주(1946~1994)입니다. 생몰연대에서 볼 수 있듯이 그는 해방 이듬해 태어나 남쪽에서 치열하게 살았지요. 특히 1980년 5월항쟁을 정면으로 다뤘습니다. 김남주의 시 「학살 2」를 보죠.

"…(전략)… 오월 어느 날이었다 / 1980년 오월 어느 날이었다 / 광주 1980년 오월 어느 날 밤이었다 // 밤 12시 / 도시는 벌집처럼 쑤셔 놓은 심장이었다 / 밤 12시 / 거리는 용암처럼 흐르는 피의 강이었다 / 밤 12시 / 바람은 살해된 처녀의 피 묻은 머리카락을 날리고 / 밤 12시 / 밤은 총알처럼 튀어나온 아이들의 눈동자를 파먹고 / 밤 12시 / 학살자들은 끊임없이 어디론가 시체의 산을 옮기고 있었다 …(후략)…"

밤 12시가 반복되는 이 시는 "아 게르니카의 학살도 이리 처참하지는 않았으리 / 아 악마의 음모도 이리 치밀하지는 않았으리"로 마칩니다.

쿠데타로 집권한 전두환-노태우 일당이 광주의 민주 시민들을 학살하고 부귀를 누리고 있을 때 그들을 통렬하게 비판한 시인은 1980년대 내내 감옥에 갇혀 있었습니다.

그런데 사뭇 대조적인 시인이 있습니다. 바로 '한국이 낳은 시성'으로 평가받는 시인입니다. 「마쓰이 오장 송가」라는 소름 끼치는 친일 시를 쓴 서정주는 김남주 시인이 창살에 갇혀 5월의 학살에 오열하고 있던 바로 그때, 그 학살의 맨 꼭대기에 있던 전두환을 찬양하고 나섭니다.

5월의 피(광주민주화운동)가 아직 채 마르기도 전인 1981년 2월 1일, 서정주는 밤 10시부터 30분 동안 KBS TV를 통해 전두환 지지 연설을 합니다. 일제 강점기 때 '친일반미' 시를 쓰던 서정주, 아니 다쓰시로 시즈오가 당시는 5월 학살의 진실을 몰랐다고 할 수 있을까요? 또는 지지 연설만 했을 뿐, 찬양 시는 쓰지 않았다고 할 수 있을까요?

숱한 사람들의 희생으로 5월 학살의 진상이 곰비임비 밝혀진 뒤인 1987년 1월, 서정주는 당시 대통령이던 전두환의 생일을 맞아 '예찬'의 '시'를 씁니다.* 서정주가 찬양 시를 쓰던 바로 그때, 전두환 정권은 대학생을 고문 살해했지요. 그해 6월대항쟁이 일어납니다. 바로 이

런 시인을 '한국이 낳은 시성'으로 아직도 섬기는 한국 문단 안팎의 자칭 '보수 지식인'들의 '정신'이 의심스러울 정도입니다.

쿠데타와 학살, 천문학적 재산 축적, 대법 판결의 추징액을 20년 넘도록 완납하지 않고 호의호식해 온 전두환의 미소를 '부처님의 미소'로 보는 시인의 '심미안'을 우리는 어떻게 이해해야 옳을까요? 그가 '한국이 낳은 시성'이라면 시에 대한 모욕이자 한국에 대한 '매국'이 아닐까요?

서정주가 전두환을 찬양한 뒤 한가로이 '세계 일주 여행'을 즐기고 있을 때, 시인 김남주는 고문과 오랜 감옥 생활의 후유증이 영향을 주었을 게 틀림없는 '몹쓸 병'으로 사십 대 아까운 장년에 숨졌습니다. 김남주보다 30년이나 더 앞서 태어난 서정주는 김남주가 운명한 뒤 6년을 더 살았지요. 그럼에도 시는 별개라며 서정주의 '천재성'을 강조하는 사람들을 위해 김남주의 시 한 편 소개합니다.

제목은 「처음으로」입니다. "한강을 넓고 깊고 또 맑게 만드신 이여 / 이 나라 역사의 흐름도 그렇게만 하신 이여 / 이 겨레의 영원한 찬양을 두고두고 받으소서 / 새맑은 나라의 새로운 햇빛처럼 / 님은 온갖 불의와 혼란의 어둠을 씻고 / 참된 자유와 평화의 번영을 마련하셨나니 …(중략)… 쉬임없이 진취하여 세계에 웅비하는 / 이 민족기상의 모범이 되신 분이여! / 이 겨레의 모든 선현들의 찬양과 / 시간과 공간의 영원한 찬양과 / 하늘의 찬양이 두루 님께로 오시나이다" 어떤가요. 손발이 오그라들 정도입니다.

찬 서리
나무 끝을 날으는 까치를 위해
홍시 하나 남겨둘 줄 아는
조선의 마음이여

김남주 시 「옛 마을을 지나며」 전문입니다. 저는 이 시와 서정주 스스로 대표작으로 꼽은 「동천」을 비교해 보기를 독자들에게 추천합니다. 같은 하늘을 노래한 두 시인이 걸어간 길은 정반대였습니다. 바로 그만큼 예술의 길도 달랐지요.

두 사람이 내면으로 탐색해 들어간 '시의 동굴'이 달랐으니 그 동굴에서 바라보는 하늘도 다를 수밖에 없습니다.

그 길은 왜 달랐을까요? 대체 서정주는 무슨 생각으로 친일의 「마쓰이 오장 송가」를 쓰고, 그것도 모자라 '빛고을(광주)'의 민주 시민들을 학살한 쿠데타 장군을 찬양했을까요.

서정주가 어떤 '동굴'을 탐색했는지는 시인 스스로 토로한 대목에서 발견됩니다. 해방 뒤 그의 친일 행적에 대한 비판이 빗발치자 서정주는 다음과 같이 말했지요.

"1945년 일본의 항복 선언이 있을 걸 짐작이라도 했다면 이 몇 해 안 되는 동안을 어떻게 해서라도 숨어 살 길이라도 찾아보았으리라. 그러나 당시의 나는 적어도 몇백 년은 일본의 지배 속에 아리고 쓰리나 견디고 살 수밖에 없다는 체념 하나밖에는 더 아는 것이 없었다. 그리고 이것이 이때 우리 겨레 다수의 실상이었다고 나는 지금도 회상한다."

우리 겨레 다수의 실상이었다? 같은 시대를 살던 적잖은 사람들이 독립운동 전선에서 싸우고 있을 때, 당장 시인 이육사와 윤동주가 저

들의 손에 감옥에서 죽을 때, 서정주는 시를 팔아 명성을 누리고 호의호식하며 살았습니다. 그가 시적 재능을 가지고 탐구한 동굴은 체념의 동굴, 세상 앞에 '곡학아세'하는 동굴, 아주 낮고 작은 동굴, 입술의 동굴이 아니었을까요.

그렇다면 왜 같은 시기 윤동주는 험난한 길을 선택하며 시를 썼을까요. 서정주의 해방 뒤 고백과 달리 시인 윤동주가 탐색한 동굴은 그가 일제 강점 시절 발표한 「서시」에 뚝뚝 묻어납니다.

죽는 날까지 하늘을 우러러
한점 부끄럼이 없기를,
잎새에 이는 바람에도
나는 괴로워했다.
별을 노래하는 마음으로
모든 죽어가는 것을 사랑해야지.
그리고 나한테 주어진 길을
걸어가야겠다.

오늘 밤에도 별이 바람에 스치운다.

윤동주가 일본 제국주의와 맞서 '하늘을 우러러 한 점 부끄럼이 없

기를' 갈망하며 시의 동굴을 파고들어 갔듯이, 김남주는 군부 독재와
싸우던 시기에 '왜 시를 쓰는가'를 주제로 「시인이여」를 창작했습니다.

암흑의
시대의
시인의 일 그것은 무엇일까
침묵일까
관망일까
도피일까
밑모를 한의 바다 넋두리일까

무엇일까
박해의
시대의
시인의 일 그것은
짓눌린 삶으로부터
가위눌린 악몽으로부터
잠든 마을을 깨우는 일
첫닭의 울음소리는 아닐까

두 사람이 내면으로 탐색해 들어간
'시의 동굴'이 달랐으니
그 동굴에서 바라보는 하늘도
다를 수밖에 없습니다.

어떤가요. 시인이 자신에게 주어진 삶을 통해 어떤 동굴을 어떻게 파고들었느냐가 시는 물론, 시인의 인생을 결정짓는다는 진실을 새삼 알 수 있습니다. 이 땅의 청년들이 일본군의 총알받이로 끌려가고 처녀들이 군 위안부로 내몰리던 시대를 '대일본제국이 위대한 역사를 개척하는 시대'로 볼지, 아니면 '암흑의 시대'로 볼지 지금은 보수와 진보를 떠나 모두가 옳게 판단하고 있습니다. 그렇다면 어떤가요. 남북이 갈라지고 비정규직이 절반을 넘고 자살률과 노동 시간이 세계 1위이고 출산율이 꼴찌인 오늘은 어떤 시대일까요.

서정주와 윤동주-김남주의 동굴은 단순한 과거가 아닙니다. 지금 여기의 문학계에서 여전히 진행 중입니다. 앞으로도 마찬가지이겠지요. 자기 내면으로 어떤 시의 동굴을 파고들어 갈 것인가는 '아직 오지 않은 시인' 당신의 선택입니다.

예술가란
언제나 자신에게 귀를 기울이고
자기 귀에 들려오는 것을
마음 한구석에 솔직하게 적어 놓는
열성적인 노동자이다.
— 도스토옙스키

삶의 건축, 인생의 춤

1900년에 미친 채로 쓸쓸하게 숨을 거뒀지만 20세기 100년은 물론 21세기 들어서서도 예술가에게 영감을 주는 철학자가 있습니다. 프리드리히 니체(Friedrich Wilhelm Nietzsche, 1844~1900)이지요. 니체는 생전에 자신의 작업을 '굴을 파 들어가는 광산 노동자'로 비유했습니다. 깊은 곳까지 들어가 그 '심층의 심층'을 드러내는 사람이라는 거죠.

광부는 굴을 파고 어둠 속으로 들어갑니다. 더러 폐광되어 관광지가 된 동굴을 가 보았으리라고 짐작됩니다. 굴 안은 불을 밝히지 않으면 캄캄한 미로입니다. 광물의 맥을 찾아가는 건데요. 광맥이 쉽게 잡히지 않습니다.

자칫 생명이 위험할 만큼 땅속 깊은 곳까지 컴컴한 굴로 광부들을 따라 들어간 경험이 있습니다. 금맥을 찾은 광부들이 금 알갱이가 촘촘하게 박힌 돌 조각을 들고 서로 '금빛 미소'를 짓던 풍경이 떠오릅니

다. 그 돌을 잘게 부수고 수은을 이용해 불로 가열하면 황금으로 응결됩니다.

'광산 노동자' 니체가 파고들어 간 굴은 인간 내부입니다. 니체는 땅을 파 들어가는 수직적인 구멍으로 묘사했지만, 실제로 광산의 굴은 수평과 수직이 교차합니다. 수평으로 산을 파고 가다가 맥을 찾으면 수직으로 들어가니까요. 중요한 것은 수직인가, 수평인가가 아니라 표면을 파고들어 가 캄캄한 곳에서 자신이 찾는 '광맥'을 발견하는 '노동'이겠지요.

니체가 파 들어간 광산─인간

책 들머리에서 논의했듯이 인류 최초의 예술인 벽화와 그 뒤 연면히 이어 온 예술사의 전개 과정에서 캄캄한 동굴은 탐색과 창조의 공간을 상징합니다. 새로운 탐색과 창조의 산실은 바로 인간 내면의 동굴, 곧 자기 삶의 동굴이었지요. 그 동굴에서 탐색한 삶을 표면으로 건져 올린 것이 바로 예술 작품들입니다. 예술가들은 인생의 한정된 시간에서 홀로 동굴을 파고들어 발견한 삶의 심층을 더러는 '이미지와 형상'으로, 더러는 '소리'로, 더러는 '언어'로 표면화해 왔습니다. 지금까지 우리가 감상해 온 미술, 음악, 문학 작품이 그것이지요.

여기서 유럽의 '그림 같은 휴양지'로 손꼽히는 프랑스 니스의 테라 아마타로 다시 돌아가 볼까요? 바다가 보이는 전망 좋은 땅에 아파트 건축 공사가 시작되었을 때, 40만 년 전에 살았던 선사 시대 사람들의 집터와 살림살이들이 그림을 그린 흔적과 함께 발견되었죠?

선사 시대의 '예술 흔적'이 빛을 본 뒤 아파트 공사는 어떻게 되었을까요? 당연히 곧장 중단되었겠죠. 그런데 이미 사유 재산이 된 그곳을 어떻게 할까를 놓고 갈등이 불거집니다. 선사 시대 원시인들이 살았던 그곳을 보존하려는 프랑스 문화재 당국과 이미 '그림 같은 구릉' 지역을 매입해 아파트를 지으려던 건설사의 이해관계가 정면으로 충돌한 거죠. 사유 재산을 보장하는 게 우선일까요, 문화재 보존이 우선일까요?

청소년 대다수는 당연히 문화재 보존이 우선이라고 생각하겠지만, 사유 재산을 법적으로 보장하는 자본주의 사회에서는 그리 간단한 문제가 아닙니다.

다행히 절묘한 해법이 나왔죠. 어떻게 했을까요?

간단했습니다. 니스 시청이 예산으로 지하층과 1층을 모두 사들였지요. 건축 시공업자는 2층부터 6층까지 아파트를 지어 분양했습니다. 지금도 '테라 아마타 선사 박물관'은 현대식 아파트의 지하층과 1층에 자리 잡고 있습니다. 선사 시대 사람들이 남긴 집터와 현대인이 40만 년의 시간을 가로질러 공존하는 셈이지요.

'MUSEE'라는 간판이 붙은 박물관 1층 위로 6층까지 현대인들이 살아가는 아파트는 그 자체가 '시간의 박물관' 또는 '시간의 건축물'이라고 할 수 있겠죠.

40만 년 전 전망 좋은 언덕에 집터—언덕의 경사면을 파 들어간 동굴의 형태였을 가능성이 높겠지요—를 마련했던 선사 시대의 건축과 아파트 건축 사이에는 장구한 시간이 놓여 있습니다.

그런데 시야를 조금 넓혀 보면 흥미로운 사실을 발견할 수 있습니다. 프랑스의 그림 같은 휴양지에 자리한 현대식 아파트에는 집집마다 음악을 들을 수 있는 오디오나 미디어들이 있겠지요. 어느 집에서는 베토벤이나 알비노니의 음악이 흘러나올 법합니다. 아파트 어딘가에는 고흐나 피카소의 작품이 비록 복제품일망정 걸려 있을 터입니다. 아파트 주민 가운데는 문학예술에 심취한 사람도 있을 게 분명합니

다. 그의 책꽂이에는 가까이 두고 즐겨 읽는 시집들이 꽂혀 있지 않을까요. 그렇게 보면 그 건물에는 인류의 모든 예술 작품이 살아 숨 쉰다고 볼 수 있지요. 어쩌면 그 '박물관 아파트'에는 지금 이 순간에 예술 활동을 벌이는 미술가나 음악가, 시인이 살고 있을지도 모릅니다.

가 보고 싶은가요? 굳이 그럴 필요까진 없다고 생각해요. 비단 프랑스 니스의 그 건축물에만 예술의 역사가 숨 쉬고 있는 것은 아니니까요.

자, 지금 이 순간 우리가 지금 살고 있는 동네를 짚어 볼까요. 내가 사는 마을의 너른 땅은 오랜 세월에 걸쳐 수많은 사람이 인생을 보낸 곳이겠지요. 그 사람들 모두 누군가를 그리워하거나 구애를 하며 시를 쓰고 땅바닥 곳곳에 막대기로 그림을 그렸을 테죠. 이 마을에서 또 얼마나 많은 사람이 노래를 불렀을까요.

사실 모든 집이 그렇습니다. 시집이 있고 그림이 있고 음악이 있지요. 시인이 아니어도, 화가가 아니어도, 음악가가 아니어도 사람은 누구나 책꽂이에 시집을 꽂고, 벽에 그림을 걸고, 거실에 음악을 틀고 싶어 합니다. 지금 그럴 경제적 여유가 없더라도, 그런 집을 꿈꾸며 행복감에 잠기지요.

기실 사람은 누구나 시인을, 화가를, 음악가를 선망합니다. 설령 예술과 거리가 먼 일을 하는 사람도 그렇지요. 예술을 가까이 하고 싶은 마음 또한 우리 누구에게나 있습니다.

왜 그럴까요? 지금까지 이 책에서 살펴보았지만, 오직 일회적인 자기 인생에서 자신의 삶과 자아를 아름답게 표현하고 싶어서가 아닐까요? 늦깎이로 한국화 창작에 열정을 쏟고 있는 내 친구는 "아득한 어린 시절 싹텄던 감흥이 내 안에 도사리고 있다가 운명처럼 나를 이끌어 온 것 같은 예감이 들었다"며 예술은 "내가 살아온 경계를 넘어 새로운 세계를 소통하고 삶의 불안을 이겨 내려는 행위"라고 토로했습니다. 저무는 나이에 무뎌진 감각을 일깨우며 마음을 모아 아름다움의 고갱이를 자각하려는 노력은 어쩌면 우리 모두의 내면 깊은 곳에 자리하고 있는 열정일 수 있습니다.

모든 사람 가슴에 숨어 있는 동굴

한국에선 어린 시절에 시인이나 화가, 음악가를 꿈꾼다고 부모님께 말해서 선뜻 환영받은 경험이 거의 없을 터입니다. 우리는 알게 모르게 예술적 창조성을 억압하며 청소년기를 보내고 있는 거죠.

만일 '요람에서 무덤까지' 인간의 기본 생존권을 보장해 주는 나라를 통일된 이 땅에 세운다면, 누구보다 예술적 감수성이 풍부한 한국인들의 인생과 일상은 지금과는 확연하게 달라질 게 틀림없습니다. 모든 사람이 건축예술로 지은 집에서 저마다 취향이나 적성에 따라

시를 쓰고, 그림 그리고, 노래 부르는 세상은 얼마든지 열릴 수 있습니다. 그런 나라를 만들어 가는 과정 또한 예술이겠지요.

저는 남과 북으로 갈라져 살고 있는 우리 겨레 구성원 모두가 언젠가는 아름다운 집에서 예술을 창조하며 살아가기를 꿈꿉니다. 더 나아가 지구촌의 인류 모두가 그렇게 살기를 소망합니다.

시인 김남주도 아름다운 꿈을 꾸었습니다. '옛 마을을 지나며' 나눌 줄 아는 '조선의 마음'을 노래한 시인은 어린 아들을 남겨 두고 감옥에서 얻은 병으로 사십 대에 세상을 떠났습니다. 김남주는 외아들의 이름을 '토일'이라고 지었지요. 성이 '김'이니까 아들의 이름은 '金土日'이 되는 거죠. 아들이 컸을 때 이 나라가 월화수목 일주일에 나흘만 일하고, 금토일 사흘은 쉬는 세상을 기원했습니다. 어떤가요. 만일 일주일에 사흘을 쉴 수 있다면 한국인들의 예술혼, 저 신명 나는 영혼들이 예술의 꽃을 활짝 피워 갈 수 있지 않을까요.

그러나 현실은 차갑습니다. 한국인의 신명 나는 예술혼과 정반대이지요. 한국인이 일하는 시간(노동 시간)은 세계에서 가장 깁니다. 일상생활에 쫓겨 예술에 몰입할 시간적 여유가 없는 게 대다수의 삶입니다. 하지만 언제까지 그렇게 갈 수는 없지요. 예술을 사랑하는 우리가 바꿔 가야 옳고 또 그렇게 되리라고 믿습니다.

일상의 굴레에서 여유로운 시간을 확보할 때, 비로소 우리는 예술로 들어갈 수 있습니다. 일상생활에서 우리는 시, 미술, 음악 작품을

쉽게 만날 수는 있습니다. 하지만 시인과 미술가, 음악가는 일상에 머물 수 없지요. 작가가 일상에 머물 때 그의 시, 그림, 음악은 다른 사람에게 감동을 줄 수 없습니다. 사람들이 굳이 그 작품을 찾지 않을 테니까요.

사람은 누구나 낙서를 좋아하거나 땅 위에 뭔가를 그리거나 흥얼거리며 몸을 들썩입니다. 그것이 시와 그림과 음악이 되려면, 깊이가 더해져야겠지요.

예술가는 바로 그 점에서 일상의 삶에 동굴을 파는 사람입니다. 자기가 판 동굴을 언어로, 그림으로, 음악으로 표현해 내는 거죠. 그 소통 방법이 일상의 틀을 벗어나 있기에 사람들은 그 시와 그림과 음악을 사랑합니다.

누구나 자신의 삶을 파고들 수 있는 시간, 동굴에 머물 시간을 가질 수 있어야 합니다. 삶의 동굴로 들어가 탐색하고 표현하는 예술을 인간의 기본권으로 사회가 보장해 주어야 한다는 거죠. 헌법에 '행복 추구권'이 있듯이 '예술 추구권'을 명문화한다면, 딱딱해 보이는 헌법이 조금은 윤기로 반짝이지 않을까요.

우리는 이 책을 전쟁의 광기가 지배하던 시대에 소년이 발견한 라스코 동굴 벽화 이야기로 시작했습니다. 수만 년 전에 지구의 표면을 걸어 다녔던 어느 '원시인'이 남긴 작품이 인간 개개인의 생명과는 견

예술가들은 인생의 한정된 시간에서
홀로 동굴을 파고들어 발견한 삶의 심층을
더러는 '이미지와 형상'으로, 더러는 '소리'로,
더러는 '언어'로 표면화해 왔습니다.

줄 수 없을 정도로 긴 세월을 지나 현대인과 소통하는 순간이었지요. 그 소통에 청소년이 매개가 되었다는 사실도 짚었습니다. 그 뒤 숨은 동굴이 더 있으리라는 기대는 3만 2천 년 전의 작품들이 보존되어 있는 쇼베 동굴을 발견하게 이끌었습니다.

과연 '가장 오래된 동굴'의 발견은 쇼베 동굴로 끝일까요. 아니겠지요. 날로 오염되어 가는 이 지구의 어딘가 땅속 캄캄한 곳에 더 많은 예술 작품들이 묻혀 있다는 사실, 그 동굴은 어른들이 대수롭지 않게 지나가는 땅을 눈여겨 살필 어느 호기심 많은 소년과 소녀들에 의해 발굴되리라는 기대를 해도 좋을 터입니다.

그리고 어찌 그것이 과거의 동굴만이겠어요? 지금 이 순간 소년과 소녀들은 물론, 호기심을 잃지 않은 모든 사람의 미래, 그 내면에 바로 예술의 동굴이 자리하고 있는 것은 아닐까요? 예술은 그 동굴의 커뮤니케이션입니다.

이 책은 예술에 대한 정보를 많이 주거나 '사람은 왜 예술을 할까'라는 물음에 '정답'을 제시하는 데 목적이 있지 않습니다. 독자들이 자신의 삶 속에서 예술과 소통하고 마침내 자신의 인생을 예술로 만들어 가는 계기가 되기를 소망합니다.

사람은 왜 시를 쓰고 노래를 부르고 그림을 그릴까? 책의 표제 그대로 문학과 음악, 미술을 짚어 보았지만, 예술은 더 다채롭습니다. 건축도, 춤도 예술이지요. '건축'과 '춤'은 더 포괄적으로 쓸 수 있는

말입니다. 아름다운 집만, 신들린 춤만 예술이 아니거든요. 미술은 형상의 건축이자 춤입니다. 음악은 소리의 건축이자 춤이지요. 문학은 언어의 건축이자 춤이고요.

이 책에서 살펴본 가장 오래된 예술 작품, 20만 년 전의 '해맑은 얼굴상'이 출토된 충북의 두루봉 동굴에선 진달래 꽃가루가 다량 발견되었습니다. 20만 년 전 이 땅에 살았던 우리 선조가 동굴 안팎을 진달래꽃으로 장식했다는 뜻이지요. 우리 핏줄 속에 연면히 이어지고 있을 그 선조들의 동굴은 '아름다운 집'이 아니었을까요. 그들의 삶도 그랬겠지요. 그림과 노래가 시와 어우러졌겠지요.

인생은 보이는 것, 들리는 것, 말로 전하는 것이 모두가 아닙니다. 그것이 세상의 전부도 결코 아닙니다. 보이지 않는 곳, 들리지 않는 곳, 누구도 말하지 않은 곳은 언제나 삶에도, 세상에도 있습니다, 바로 그곳이 당신이 탐색할 동굴입니다. 그 탐색에서 당신이 발견하거나 발굴한 그 '무엇'을 담아내야겠지요.

누구에게 그 '무엇'을 담아내는 삶은 그의 '건축'입니다. 자신의 삶을 어떻게 건축할 것인가, 마음을 다잡았나요? 그 건축의 과정이 인생이지요. 그 과정이 또한 춤이기를 바랍니다.

가슴의 깊은 동굴에서 길어 온 신명 나는 춤, 어디 한번 크게 놀아 볼까요? 자, 당신의 삶을 만들어 보세요, 예술로.

사람은 왜 01 예술
사람은 왜 그림을 그리고 노래를 부르고 시를 쓸까

2015년 1월 26일 처음 찍음 | 2024년 11월 5일 일곱 번 찍음

지은이 손석춘
펴낸곳 도서출판 낮은산 | 펴낸이 정광호 | 편집 강설애 | 디자인 박대성 | 제작 세걸음
출판 등록 2000년 7월 19일 제10-2015호
주소 10881 경기도 파주시 회동길 216 202호
전화 02-335-7365(편집), 02-335-7362(영업) | 팩스 02-335-7380
홈페이지 www. littlemt.com | 이메일 littlemt2001ch@gmail.com | 트위터 @littlemt2001hr
제판·인쇄·제본 상지사 P&B

ISBN 979-11-5525-028-0 44600
ISBN 979-11-5525-027-3 44080 (세트)